U0122122

人美画谱

人美 任熊

（视频示范版）

盛寿永 一 编绘

人民美术出版社

北京

图书在版编目（CIP）数据

人美画谱. 任熊 / 盛寿永编绘. -- 北京：人民美
术出版社, 2023.6
ISBN 978-7-102-09149-5

Ⅰ.①人… Ⅱ.①盛… Ⅲ.①国画技法 Ⅳ.
①J212

中国国家版本馆CIP数据核字(2023)第077521号

人美画谱　任熊
RENMEI HUAPU　REN XIONG

编辑出版　人民美术出版社

（北京市朝阳区东三环南路甲3号　邮编：100022）

http://www.renmei.com.cn

发行部：（010）67517799

网购部：（010）67517743

编　　绘　盛寿永

责任编辑　沙海龙

装帧设计　徐　洁　翟英东

责任校对　王桂戎

责任印制　胡雨竹

制　　版　朝花制版中心

印　　刷　雅迪云印（天津）科技有限公司

经　　销　全国新华书店

开　本：787mm×1092mm　1/8

印　张：8

字　数：30千

版　次：2023年6月　第1版

印　次：2023年6月　第1次印刷

印　数：0001—3000册

ISBN 978-7-102-09149-5

定　价：56.00元

如有印装质量问题影响阅读，请与我社联系调换。　（010）67517850

版权所有　翻印必究

目录

任熊《十万图》册的临习对当代青绿山水画创作的启示

《十万图》册是晚清画家任熊的精品力作，虽然远离了任熊所处的那个时代，但我们依然可以感受到《十万图》册独特的艺术魅力和它穿越时空的智慧光芒。

任熊（一八二三—一八五七）字渭长，号湘浦，浙江萧山人，清道光至咸丰年间海派画家中的代表人物之一。艺术上任熊师法明代陈洪绶，后遍临宋元诸大家，而自成一家，并与其弟任薰，其子任预，其侄任颐合称『海上四任』，又与朱熊、张熊合称『沪上三熊』。

任熊是一位艺术境界高深、格调奇古脱俗的大家。其父任椿是萧山一带小有名气的画师。受父亲影响，任熊从小喜爱绘画。父亡之后，任熊跟随乡里私塾画师学习肖像画，后离开家乡游艺江湖，卖画为生，曾寓居苏州、上海，还曾流浪到宁波。其游艺定海时观吴道子石刻，力追唐人笔意，与同乡好友陆次山寓居杭州西湖。任熊在孤山圣音寺观五代贯休十六尊者石刻画像，寝卧其下，临摹不辍，对唐人画法的认识更进一步。（吴恒跋任渭长《松阴图》：『道光丙午偕陆次山侨寓西湖，得贯休十六尊者像，寝卧其下。』）作《仿贯休十六罗汉图》大册页（现藏南京博物院）。道光岁戊申，得遇挚友周闲于钱塘，受周闲之邀，居范湖草堂三年。其间，任熊终日临古人佳作，稍感不满便重画直到满意，为此沉浸其中，终日不辍，画艺日精。周闲好交友，往来文人贤达，对任熊的画作非常喜爱，口口相传，所以任熊名气越来越大。后任熊在范湖草堂结识了诗人、画家、收藏家姚燮，受其邀请，至大梅山馆。姚家收藏丰富，任熊得以遍观宋、元、明、清名家书画真迹，并与好友姚燮切磋诗文书画。这一经历是任熊艺术发展的重要转折点。在此期间，任熊依姚燮诗意，用两个多月绘就《大梅山民诗中画》六册，一百二十页。册页内容丰富，题材广泛，有山水、花鸟、虫鱼、侍女、武士、神仙、佛道、鬼怪、走兽、鞍马、博古、楼台等。诗、书、画相得益彰，一册之中浓墨重彩、工笔写意兼而有之，凸显出任熊师承广泛，画技高超且艺术修养高深的特点。在清代绘画史中，此册页也属经典之作。此外，任熊还创作了《列仙酒牌》四十八幅）《剑侠传》（三十三幅）《于越先贤传》（八十幅）《高士传》（未完成，仅二十六幅）等系列画稿并刻印传世。

本文所涉的《十万图》册是任熊短暂一生所创作的为数不多的山水画精品之一。纵观《十万图》册，我们发现《万笏朝天》《万横香雪》《万竿烟雨》等图都是采用了一种单纯物象对比的形式，更接近于现代构成审美意味，可以说具有一种划时代的、承前启后的意义，为我们提供了一种回望前人青绿山水画创作并产生新的创新视角的可能。

《万笏朝天》以高矮不同的山石组成错落有致的纵线群，与横斜向的土坡环侍周围，既凸显了笏山的高，又因横竖的单纯对比使画面产生了韵律感，像跳动的音符般产生美的韵味。而《万横香雪》则以大量的白色点布满画面，以疏密的节奏散布于以青绿山石为底衬的画面上，自由、浪漫、随性，充满春天的生机与活力，同时也把一位画者的内心世界袒露给人们。（这幅临摹时需注意：点垛白花不管用蛤粉还是化学颜料的白粉，用色都要厚些，略有凸起为妙。）《万竿烟雨》则用抽象的锯齿状线条展现了作者表现骤雨急至、令人不安的感受，整幅作品以冷色调为主，更加突出了万竿烟雨中的袭人寒气，巨大岩石笔墨劲悍，凹陷处以暖赭石色渲染，反衬了石青色巨石之寒凉意味。天空以留白法处理，大面积的泥金底色彰显了金碧青绿山水的富贵华丽气质，画面溪流坡脚处点缀丛丛白色杂花，使画面越发精致。『万

点青莲》是一幅看似简单实则精心设计布置的佳构妙得，意境隽永，内容表现丰富统一，构图极简，一对矛盾很好地统一在画面中。这是作者高深修养在画面上的完美体现。这幅《万点青莲》以墨色的太湖石钉住画面，如同下围棋落子以险开局，团团莲叶在深浅绿色中求微妙变化，并呈『S』形向平远方向蜿蜒伸展，朵朵莲花若点点繁星散落星河，令人遐思，意境油然而生。这不禁让我想起莫奈的《睡莲》。相比之下，任熊的『睡莲图』更简洁、更具东方的审美特质。《万点青莲》在技法上并不复杂，然而意境的表现、构图的巧妙处理都值得我们反复玩赏学习。《万松叠翠》是一幅以淡赭和草绿打底的典型青绿山水。其墨稿用披麻皴写就，古人有『无金不起绿』之说，这为千百年来中国画家的艺术实践所证明，华丽典雅、庄重肃穆是此幅作品的主调。莽莽苍松如游龙惊凤，座座青山凸显肃穆庄重。飞瀑如白练垂挂，訇然绝响！《万壑争流》是一幅非典型青绿山水，或可以说是小青绿山水画。该作从山石画法上看似有明代蓝瑛的影子，用没骨法兼勾勒法以水墨分染表现山石层次，用铁线圆润笔法勾勒飞瀑流泉，再以淡墨略加渲染，珠圆玉润之感与绝岩怪石相映成趣。杂树以夹叶树双勾法谨细勾描，并以石青、石绿、蛤粉疏密分布点缀其上，流泉掩映穿插其间，似能令观者感受到春意萌发，听到流水訇然响声，真如东晋顾恺之游会稽山归来云『千岩竞秀，万壑争流』之意境。以上都是我们临摹学习《十万图》册所要注意体会的地方，也是学习青绿山水画的重要途径。这里我们尤其需要点出这十幅作品的题款，这是一个关系到作品创作的完整性、提升作品美感的关键点。遍观十幅作品均以篆书题画，尽显古朴典雅、装饰之美，与青绿石色形成富丽严整的庙堂之气。同时，题款位置也是平衡画面的要诀。总之，题款是中国画创作者必须下功夫研究的课题，不可忽略。

任熊久居江南之地，游艺于宁波、杭州、苏州、上海等地，感受到江南水乡云水意韵，这正是中国山水画的重要创作源泉，同时涵养了任熊丰富的创作想象力和艺术表现力。此外，任熊不免受到西画东渐『海上』的影响，这一点从其创作构图表现上一览无余。然而，由于画者大量地临习中国传统绘画，积累了深厚的艺术功底，尤其是对诗文、书法、金石及其他艺术门类的广泛研究，综合修养为其成就如此广博的艺术大厦奠定了坚实的基础。从其各种艺术作品中，我们也能感受到任熊笔墨技巧的高妙。学习艺术，我们不能避谈意匠和手段，古人有『技进乎道』之说，可见由『技』入『道』也是一种长期大量实践的结果。由量变到质变上升为道，所以在临摹中我们要不断揣摩范本给我们提供的优质『信号』，缩短我们与经典之间的距离，进而打通我们与经典之间的通道，让我们更自由地表达内心的情愫，达到心手相应的自由境界。这也是中国画家一生追求的境界。

这本画谱主要是教大家如何临摹学习古代经典山水画。作为临摹，只是走入创作前的一个途径，是一个学习前人、积累创作经验的阶段，对中国青绿山水画创作尤其重要。笔者认为：青绿山水画创作一方面是笔墨，另一方面是色彩，如同鸟的两个翅膀，不可偏废。当然意境、构图等也是绘画创作的核心问题。所以，通过欣赏和临习《十万图》册这样经过历史检验的优秀作品，可以让我们更快地掌握青绿山水画的基本技法，更好地理解青绿山水画的意境。黄宾虹先生曾讲过，在中国山水画史上几乎没有不大量临摹学习前人经典作品而卓然为一代大家者。可见临摹在学习绘画时的重要性——基础越是深厚坚实，创作的自由度就会越大。

总之，青绿山水画这一绵延千年的画种，历经各个时代的艺术家们不断地锤炼而发扬光大，让我们在前人开辟的道路上继往开来，走得更远！

盛寿永　2022年11月

任熊作品临摹示范

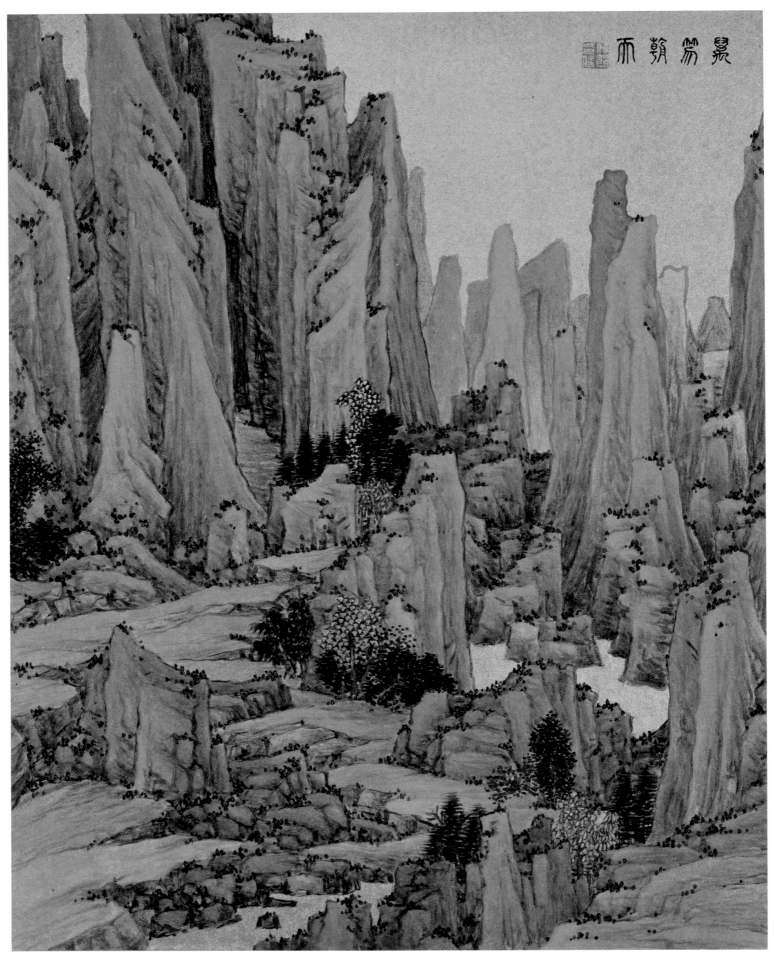

《十万图》册之《万笏朝天》

泥金纸设色

此幅作品是一幅典型的大青绿山水，敷色浓重，薄中见厚，是任熊青绿作品中的精品之作。笏是古时文武百官上朝面君时记事用的板子，因此画作描绘群峰高低不同，鳞次栉比形似笏板，故称『万笏朝天』图。作者绘此图先以松动多变的笔法皴擦点染，写出群山巨峰，并以赭石打底，而后以石青、石绿由下而上反复渲染调整，杂树、夹叶树、点叶树杂缀其间。

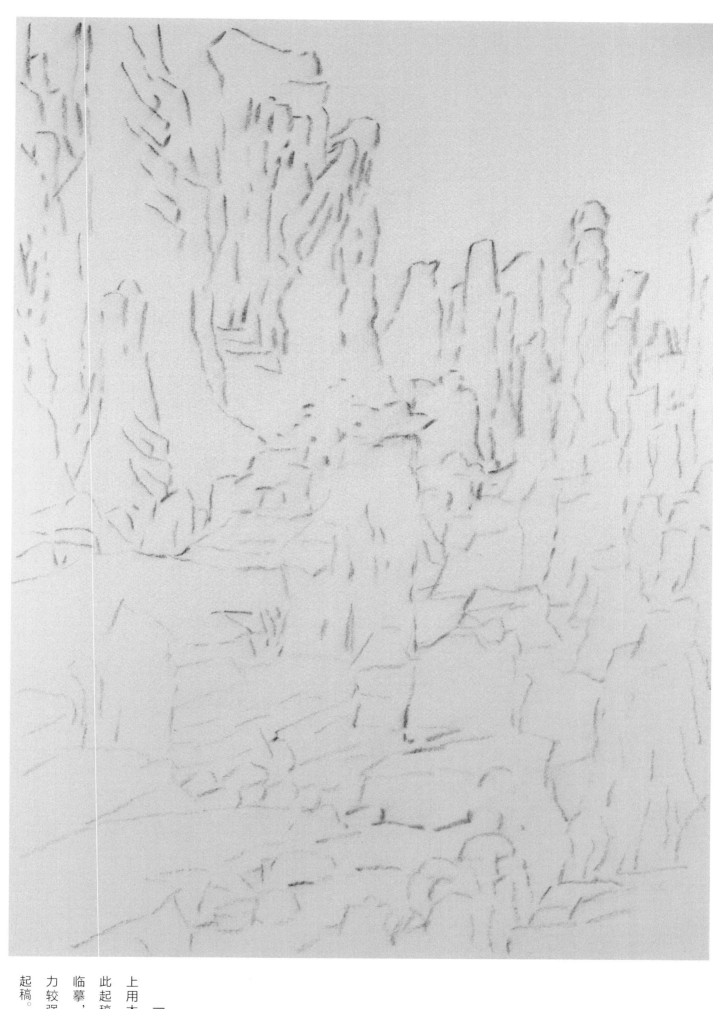

一、在裱好的绢面
上用木炭条轻轻起稿。
此起稿方法适用于初学
临摹，若构图和造型能
力较强，可直接以墨线
起稿。

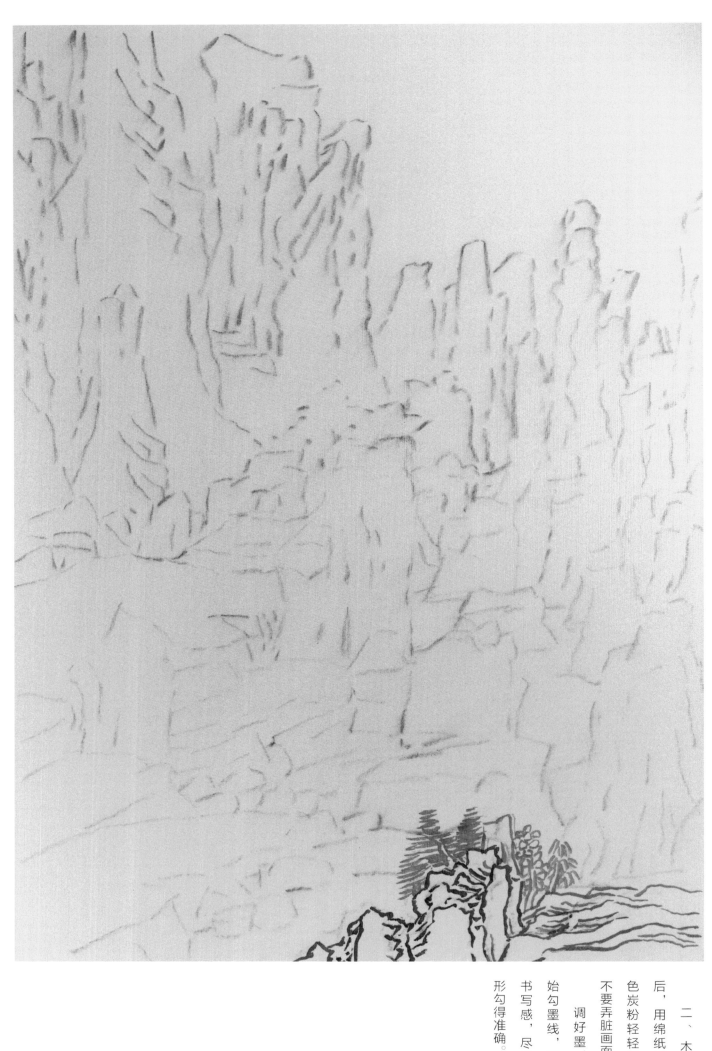

二、木炭稿勾好后，用绵纸或棉布将黑色炭粉轻轻拂掉，注意不要弄脏画面。调好墨，从一角开始勾墨线，注意用笔的书写感，尽量将物象的形勾得准确。

（局部放大）注意墨色要适中，勾形时要注意线条质量，要能表现出一定的质感。

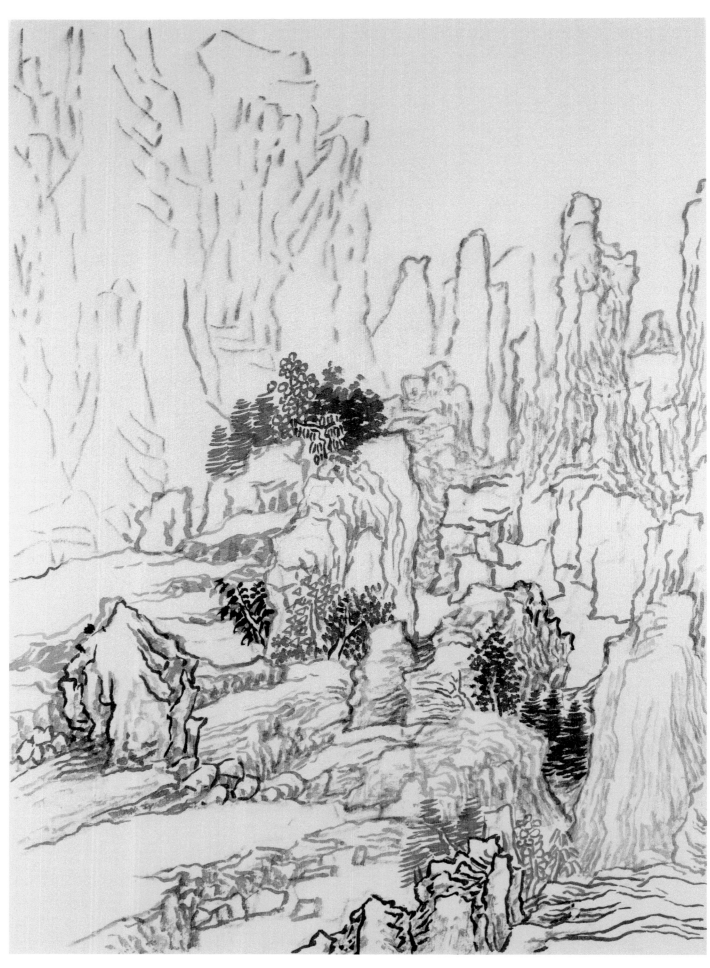

三、继续以水墨勾
勒山石，画出点叶树和
夹叶树。

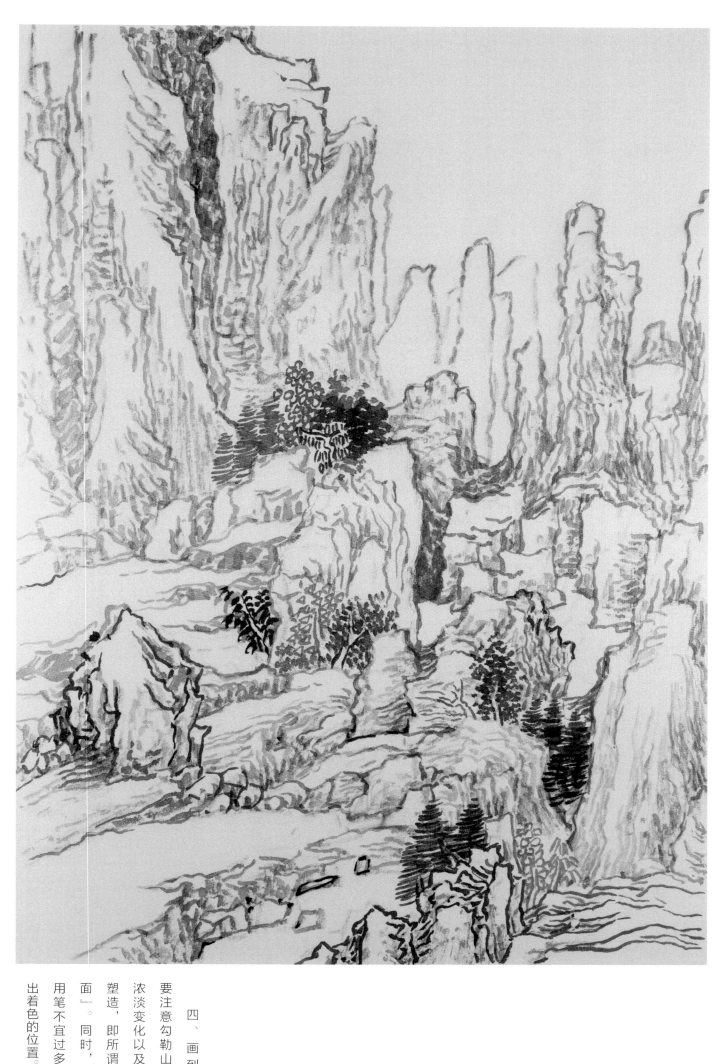

四、画到这一步
要注意勾勒山石用墨的
浓淡变化以及立体感的
塑造，即所谓「石分三
面」。同时，勾勒皴擦
用笔不宜过多，要预留
出着色的位置。

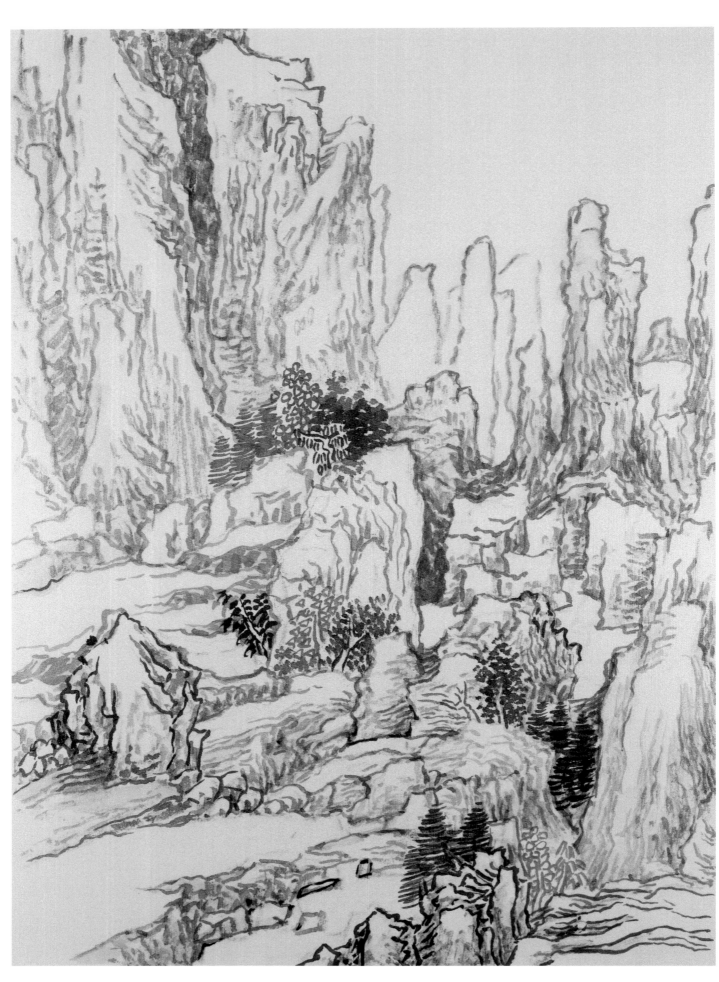

五、墨稿画好后，
以水色草绿（花青调藤
黄）分染山石阳面，以
赭石分染石根暗部，作
为打底的颜色。

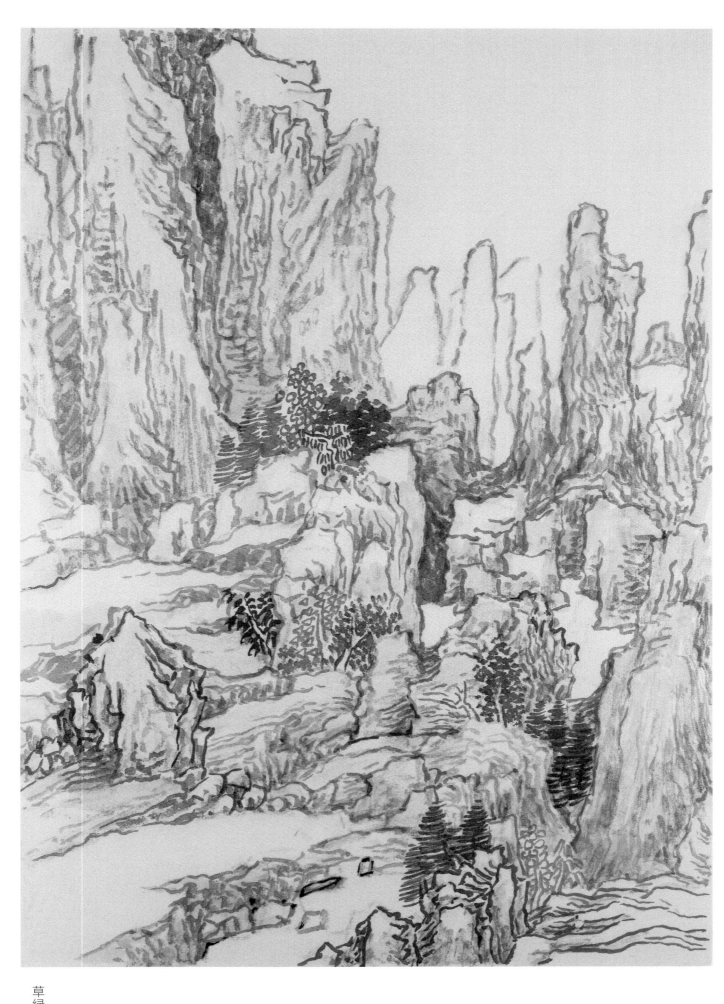

六、继续加重分染

草绿、赭石底色。

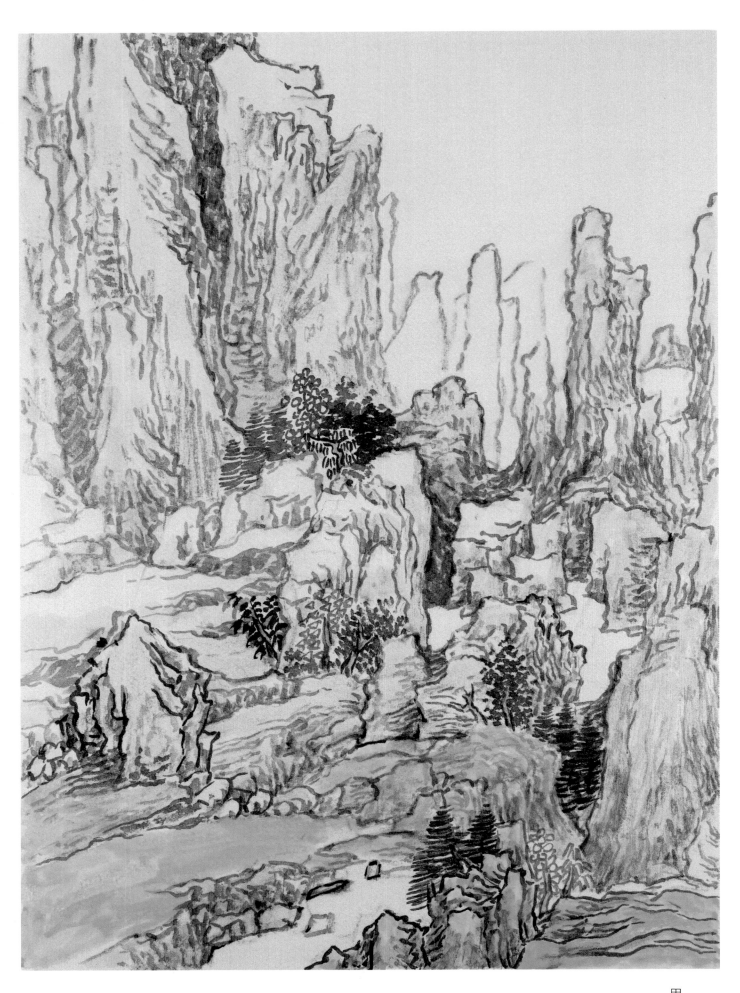

七、待底色干透后
用石绿薄涂山石。

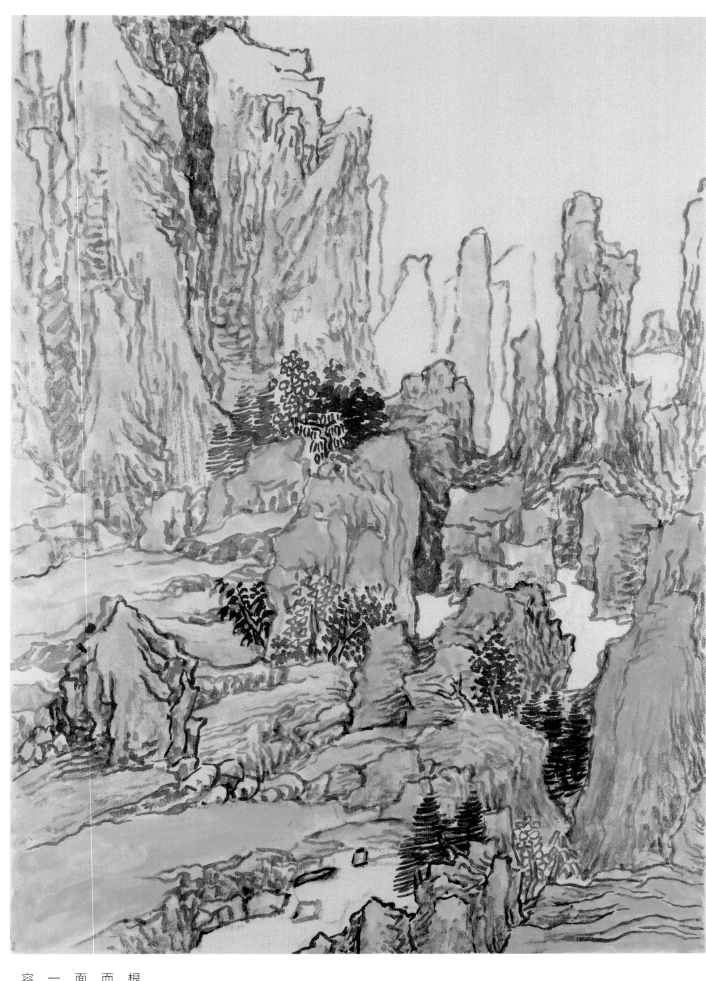

八、山石的石绿色
根据画面情况数次渲染
而成，尤其要注意待前
面着色干透后再进行下
一步的着色，不然色彩
容易翻浆。

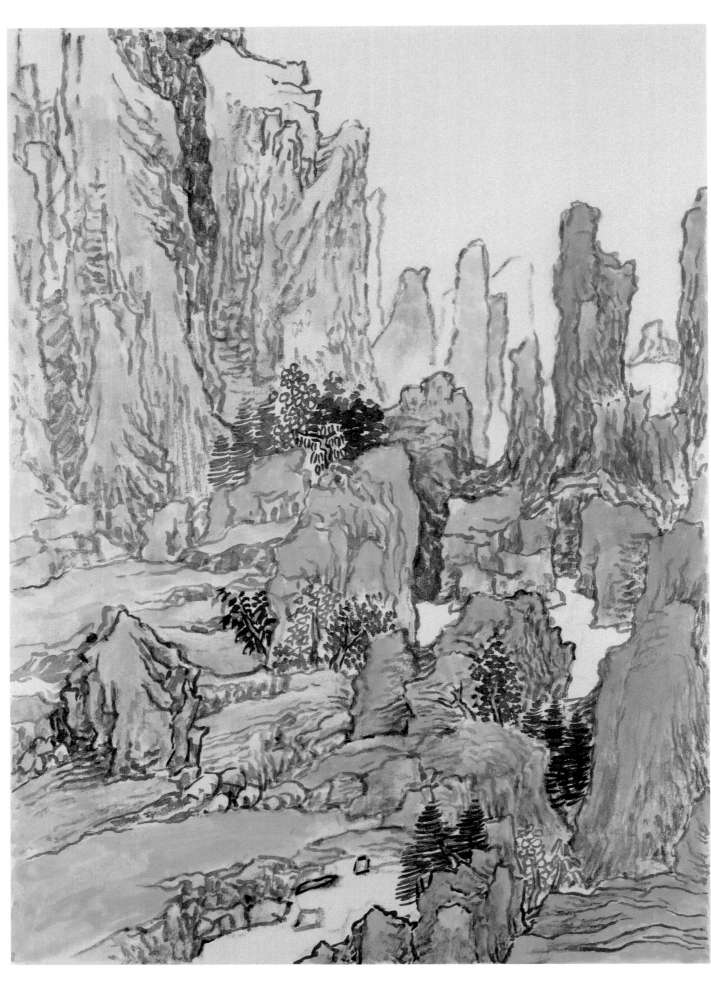

九、石绿着色完成
后，以石青在山石突出部
分（阳面）进行分染。

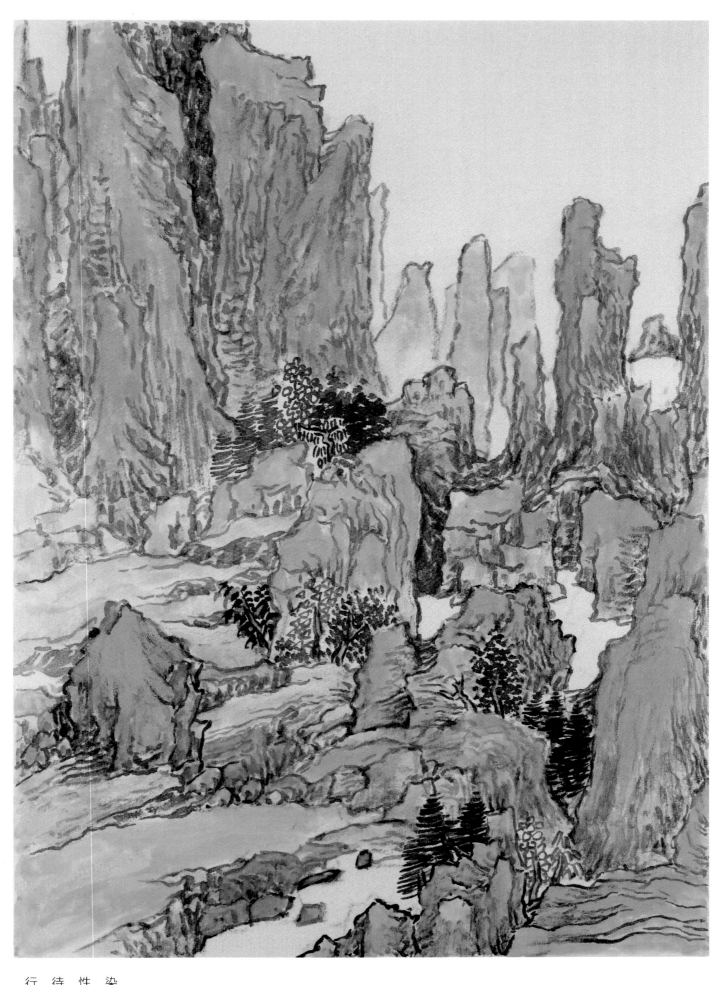

十、以石青色继续渲
染画面。初学者若对石色
性能尚不熟悉，就要注意
待前一遍色彩干透再进
行下一步着色。

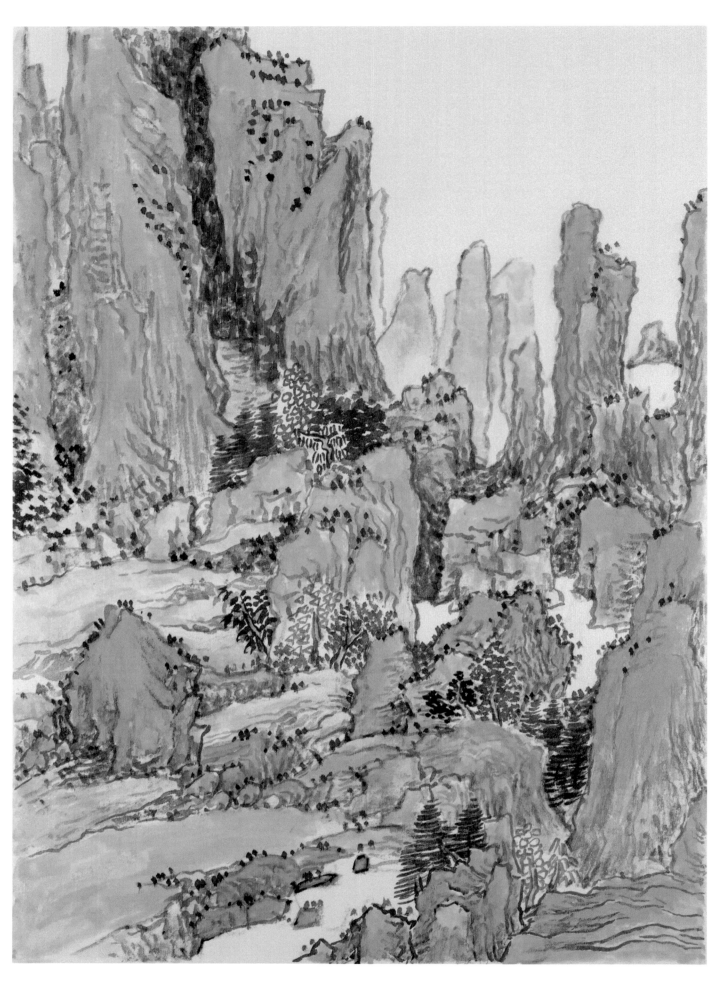

十一、在着色基本
完成后以浓淡墨进行山
石点苔。点苔要注意疏
密关系。

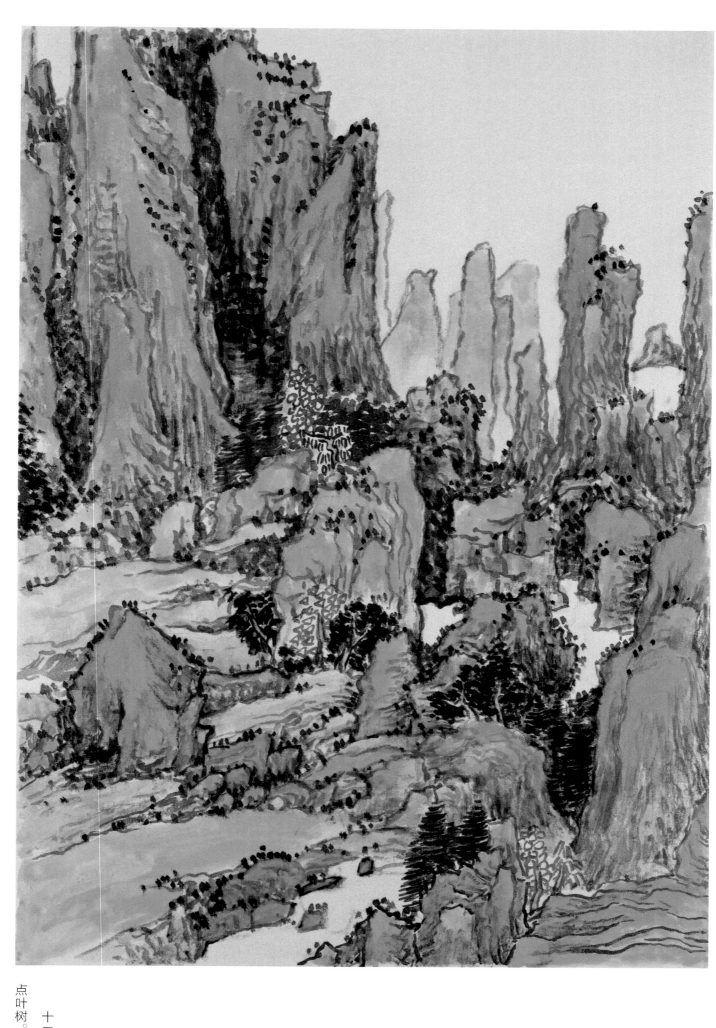

点叶树。

十二、用花青烘染

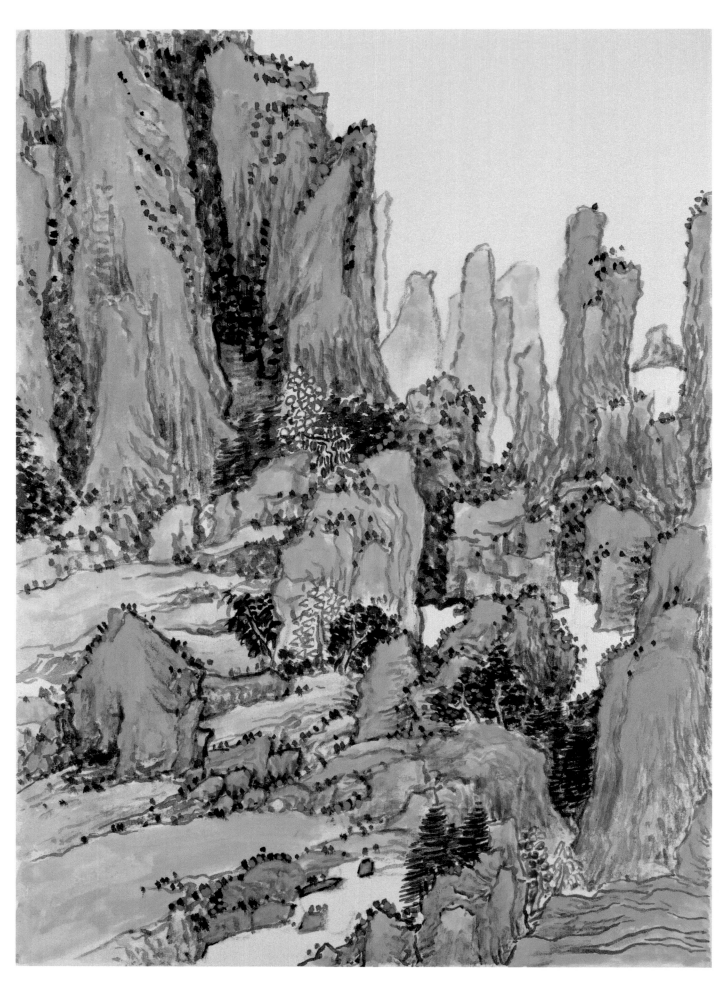

十三、以石黄、三青、朱砂点出夹叶树颜色，并用草绿复勾山石、渲染画面，加强山石体块感。

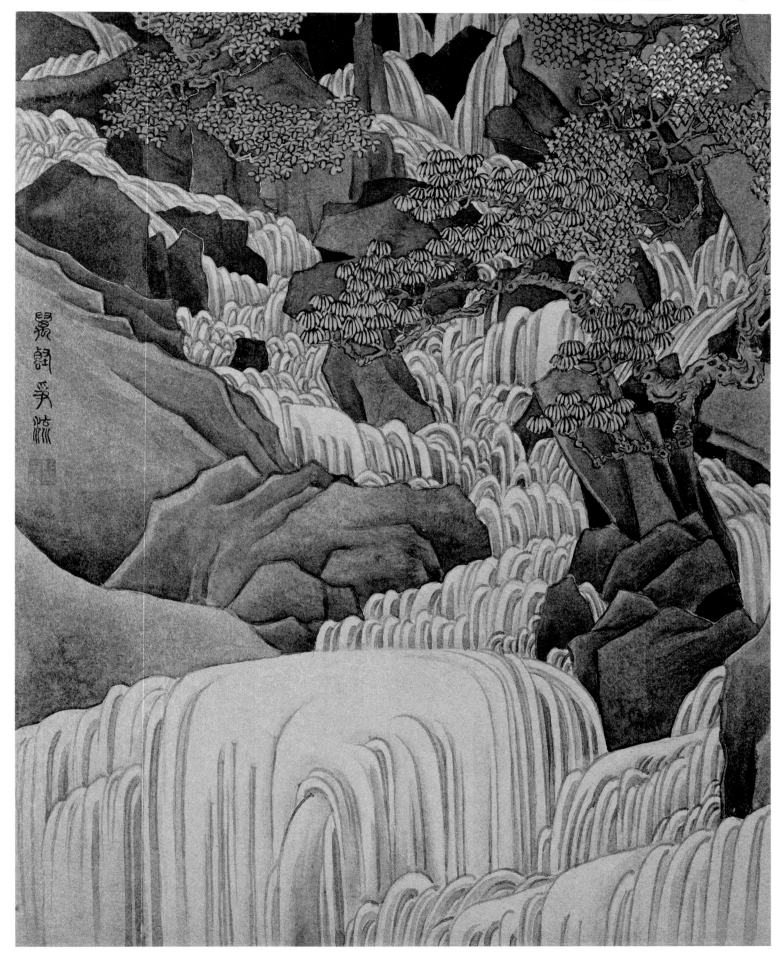

《十万图》册之《万壑
争流》

泥金纸设色

此幅作品以水为主题，飞流直下，万壑奔流，气势宏大，直抒胸臆。作者匠心布置，湍急的飞瀑，线条质量极高。作者深厚的笔墨功夫和高超精熟的技法值得后人师法，尤其是水的画法。

作者以白描勾勒，水墨分染，颇具现代构成意味，凸显水的特点，与周围坚硬的石头对比，更显柔美个性。

山石均以白描勾勒、水墨分染手法出之，上部分别用石青、石绿、蛤粉添色，各种夹叶杂树用于活跃画面，颇为精美。

一、基础较好的学习者可直接以水墨勾勒起稿。从局部开始，笔笔生发。

二、注意画石的方
法，此处勾勒、皴染及
没骨法兼用。

三、此处夹叶树的画
法以中锋、侧锋笔法勾勒
树干，注意前后、左右树
枝关系，即所谓「树分四
枝」。画树叶时要注意疏
密，即所谓「疏可走马，
密不透风」。

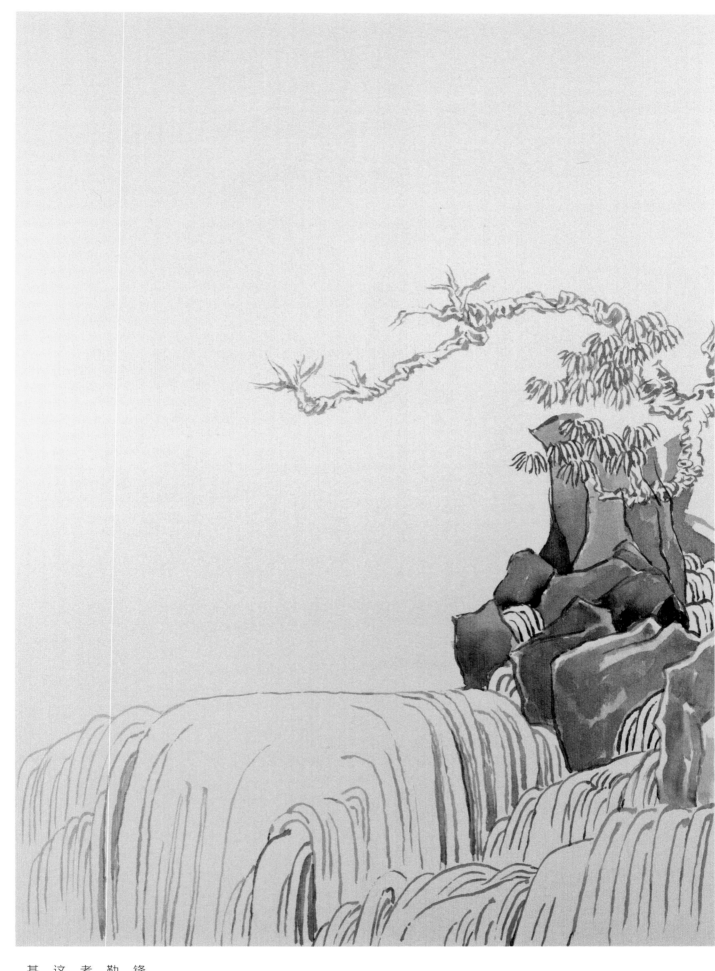

四、此画中瀑布以中
锋铁线描圆润的笔法勾
勒，注意运笔停匀。初学
者当多多练习此种线条，
这也是画中国画的重要
基本功。

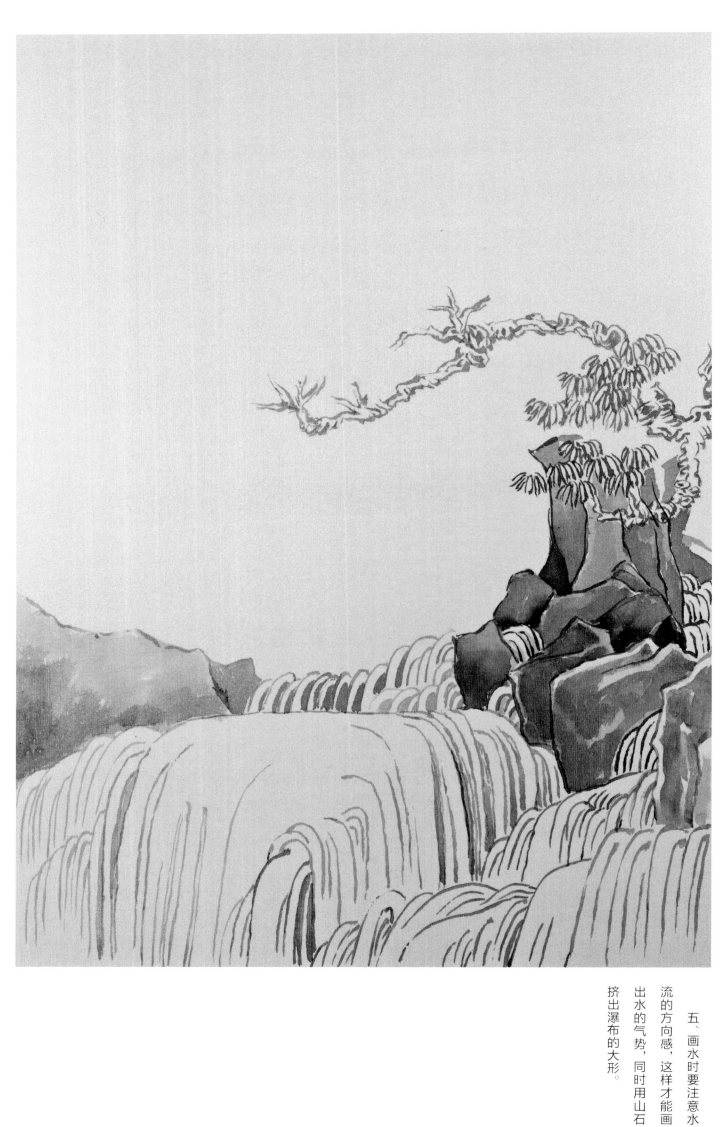

五、画水时要注意水
流的方向感，这样才能画
出水的气势，同时用山石
挤出瀑布的大形。

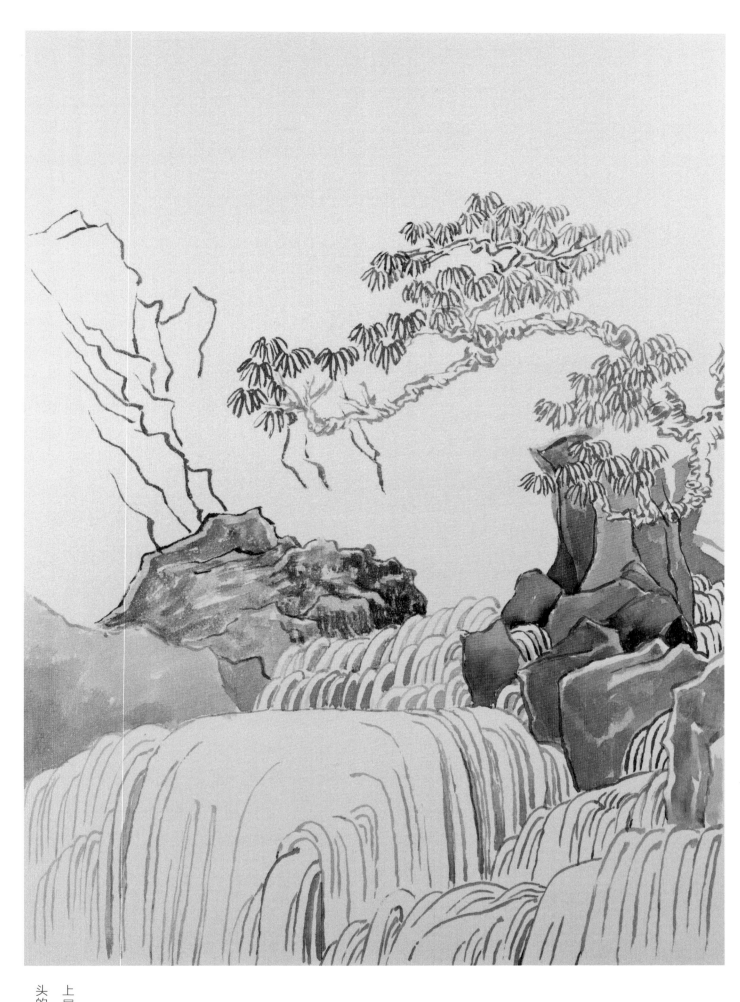

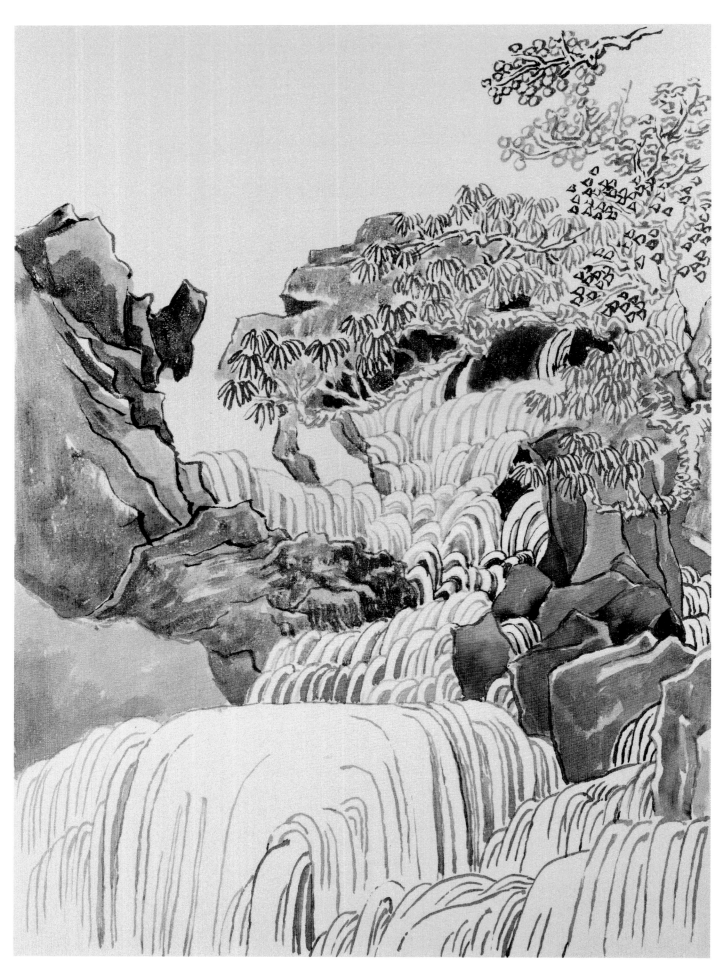

七、用勾勒及没
骨法画出树木后面的山
石，反衬出树木并勾出
夹叶树。

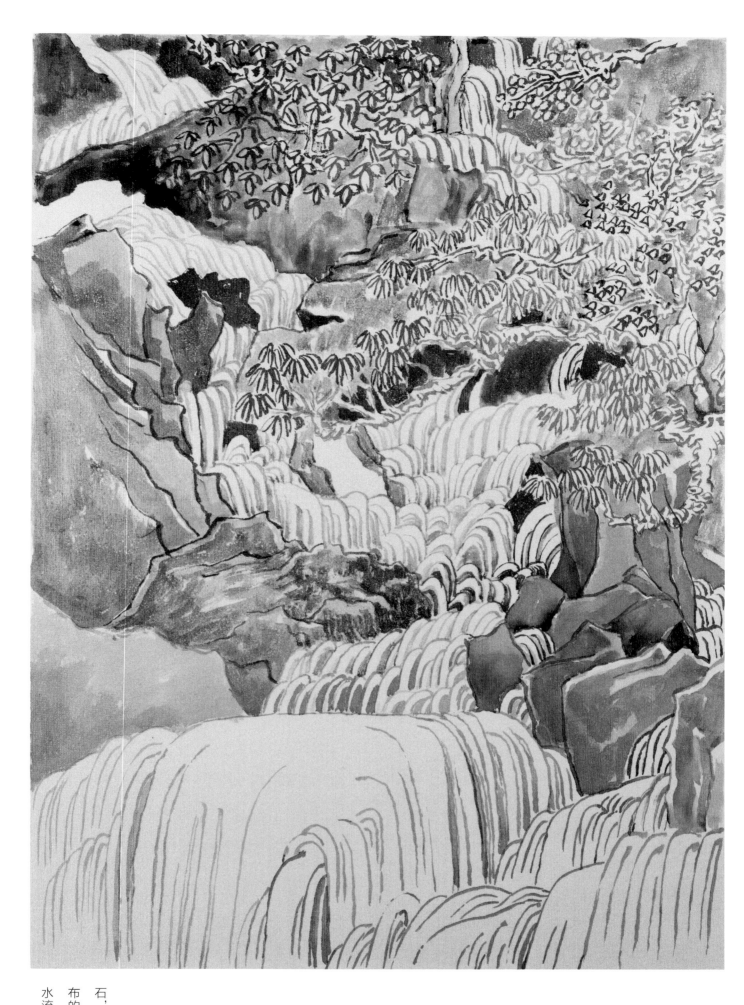

八、画出远处的山石，用较重的笔墨挤出瀑布的形状，注意整体把握水流的方向及气势。

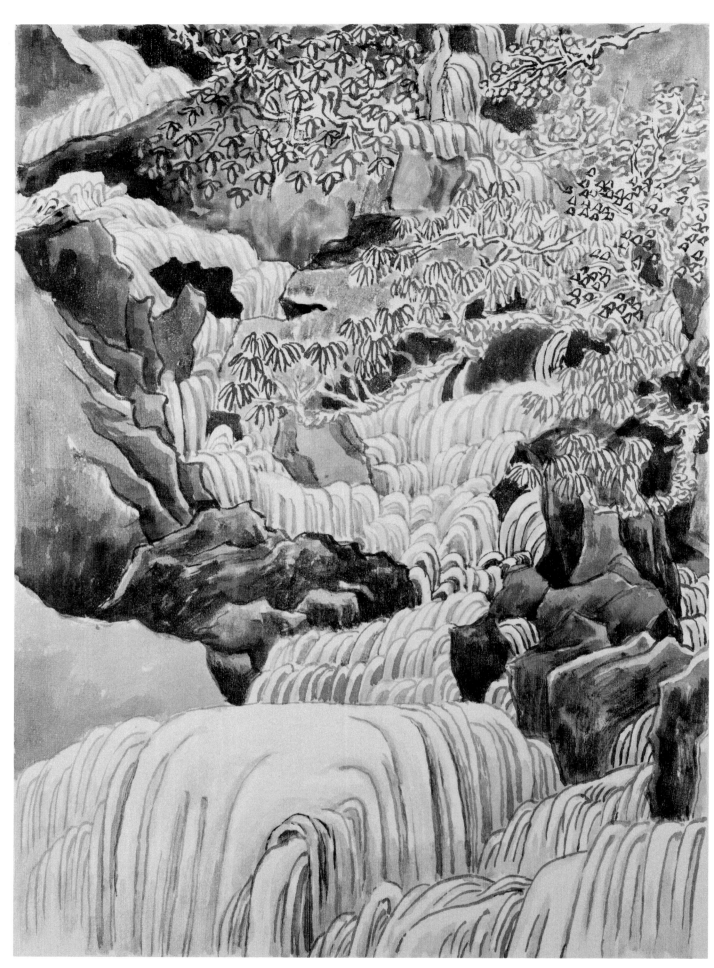

九、墨稿基本完成。
接着用淡墨烘染瀑布，调
整画面的整体关系。

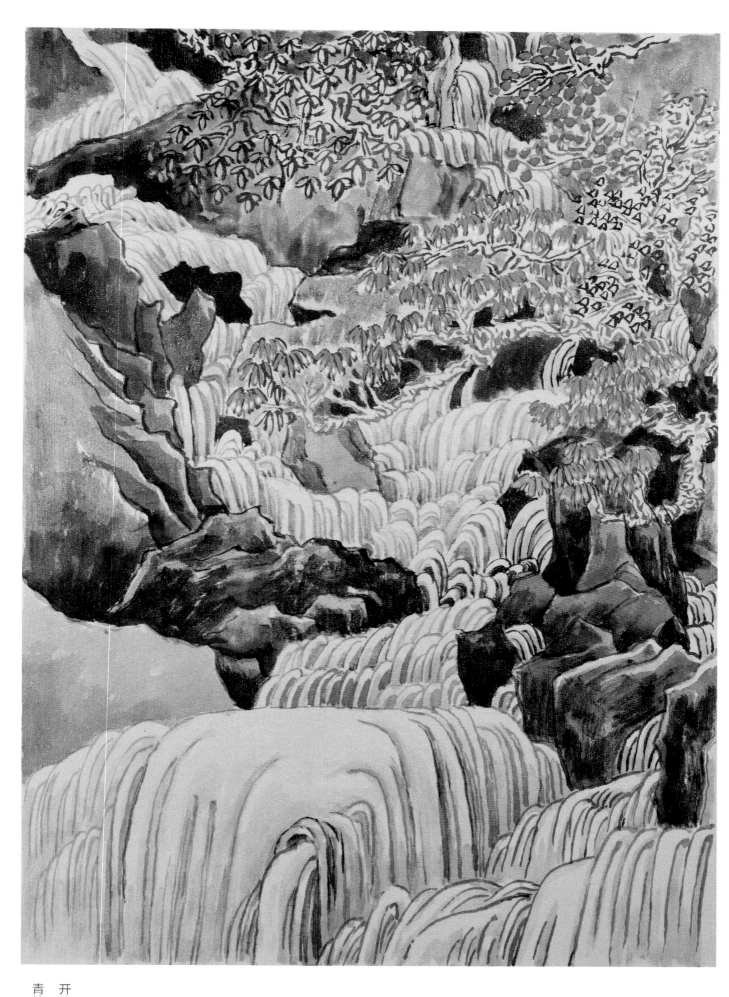

十、墨稿调整好后，
开始树木的着色。先以石
青填前面的树叶。

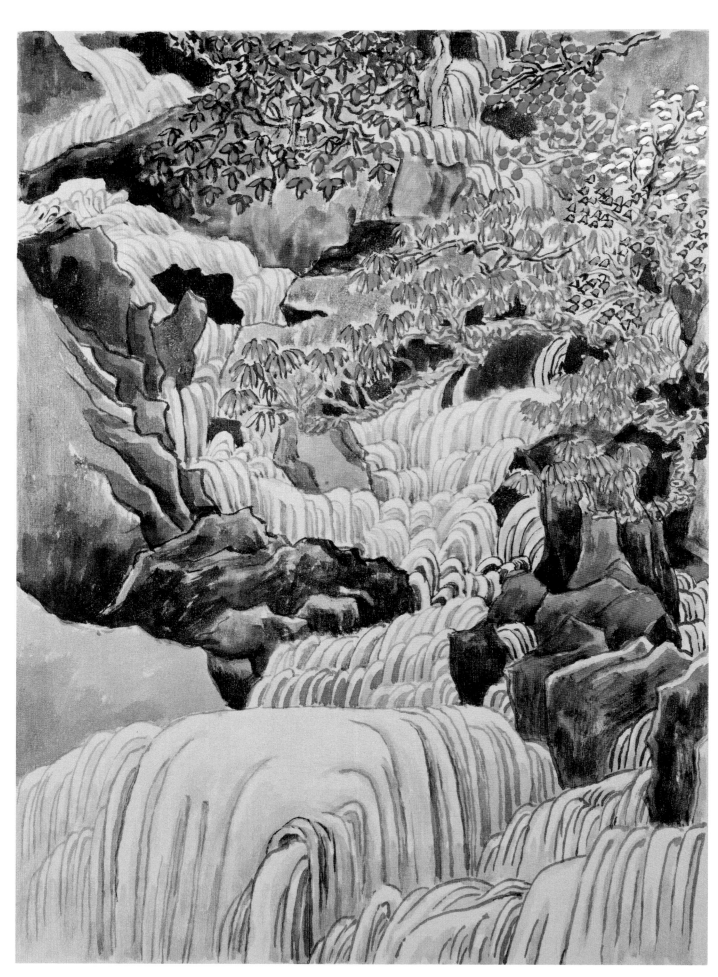

十一、继续以石绿、蛤粉（白色）为夹叶树填色，并用赭石烘染树干。

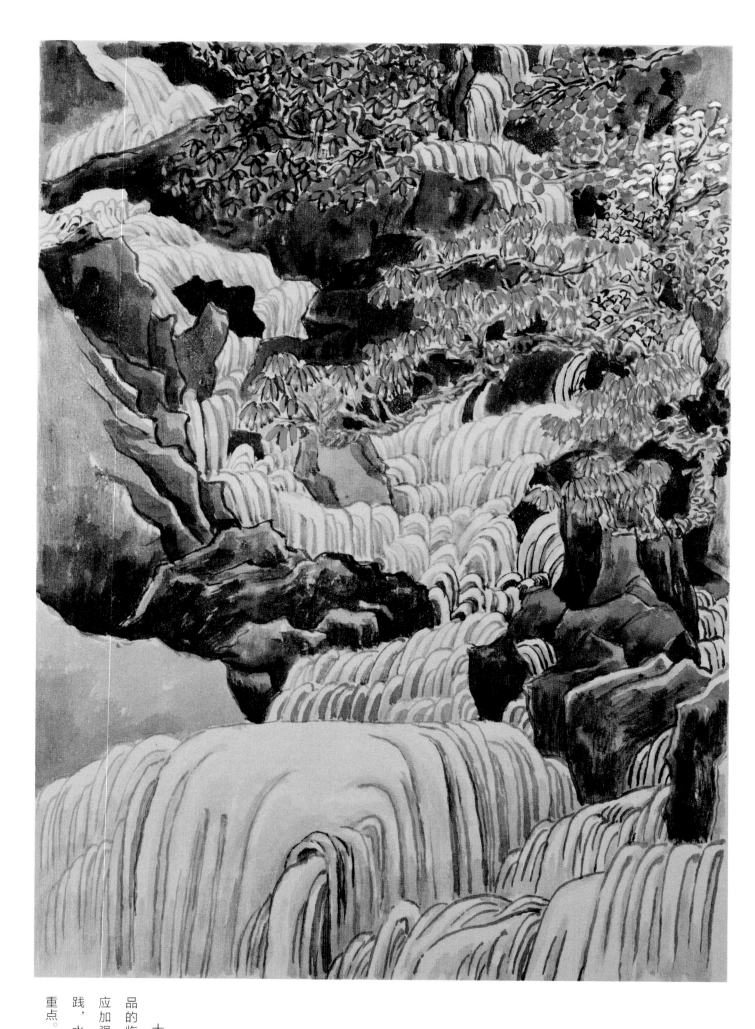

十二、对于此幅作品的临摹学习，初学者应加强笔墨的训练和实践，水的画法是练习的重点。

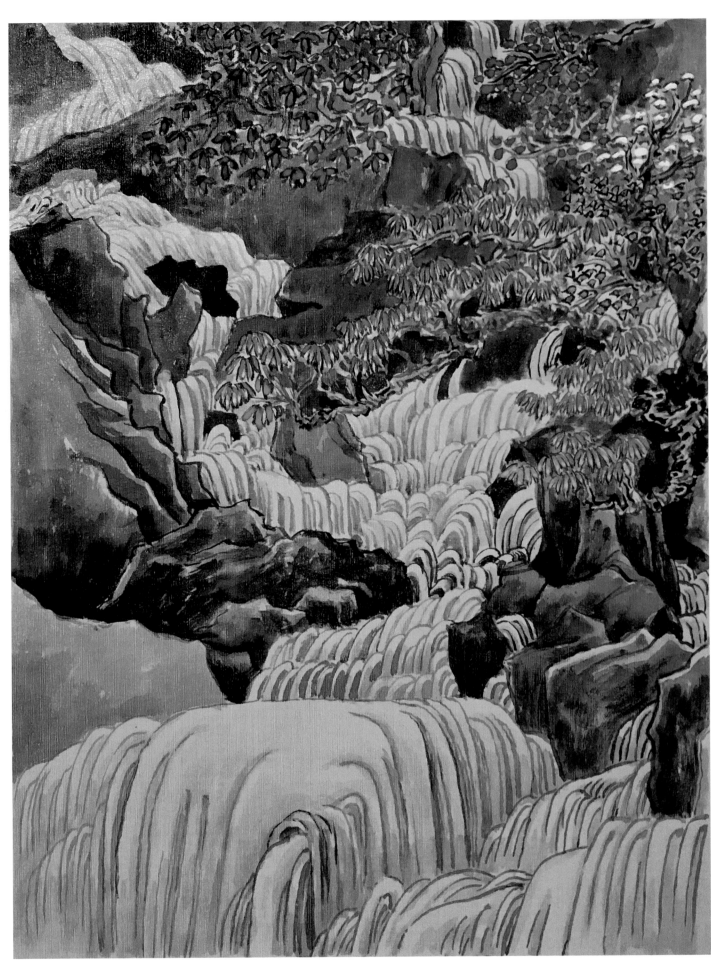

十三、补充细节，调整整体，完成临摹。

总之，此类青绿山水画的学习要注意笔墨和色彩两个方面的学习、训练，不可偏废。

任熊佳作赏析

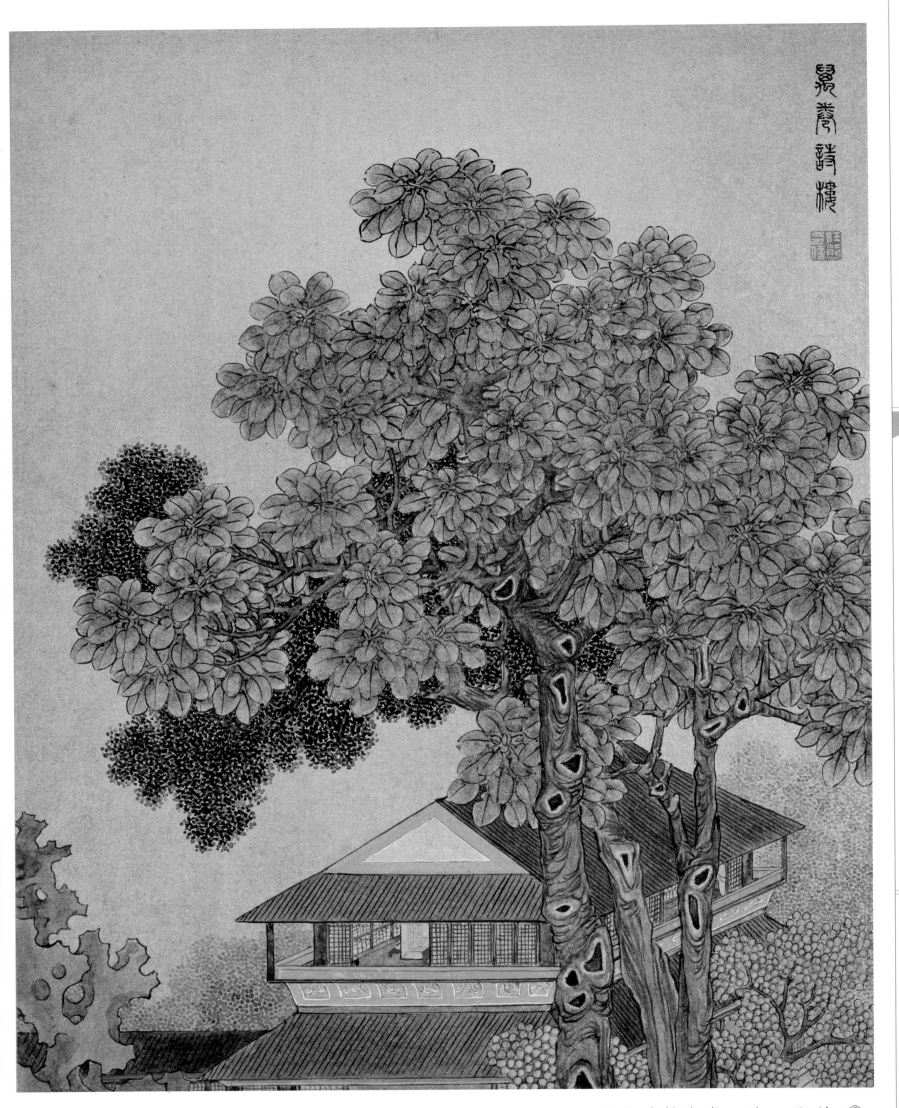

《十万图》册之《万卷诗楼》

泥金纸设色

画幅中梧桐树在点叶树的映衬下挺拔屹立，如伞盖覆于『万卷楼』上。古时有许多藏书之所称『万卷楼』，是藏书丰富的意思。透过隐藏于梧桐树下的『万卷楼』明窗，可以看到书架上丰富的藏书。近处的夹叶树以石绿平涂填色，在平实轻松的表现手法中营造出一处幽居耕读之所。

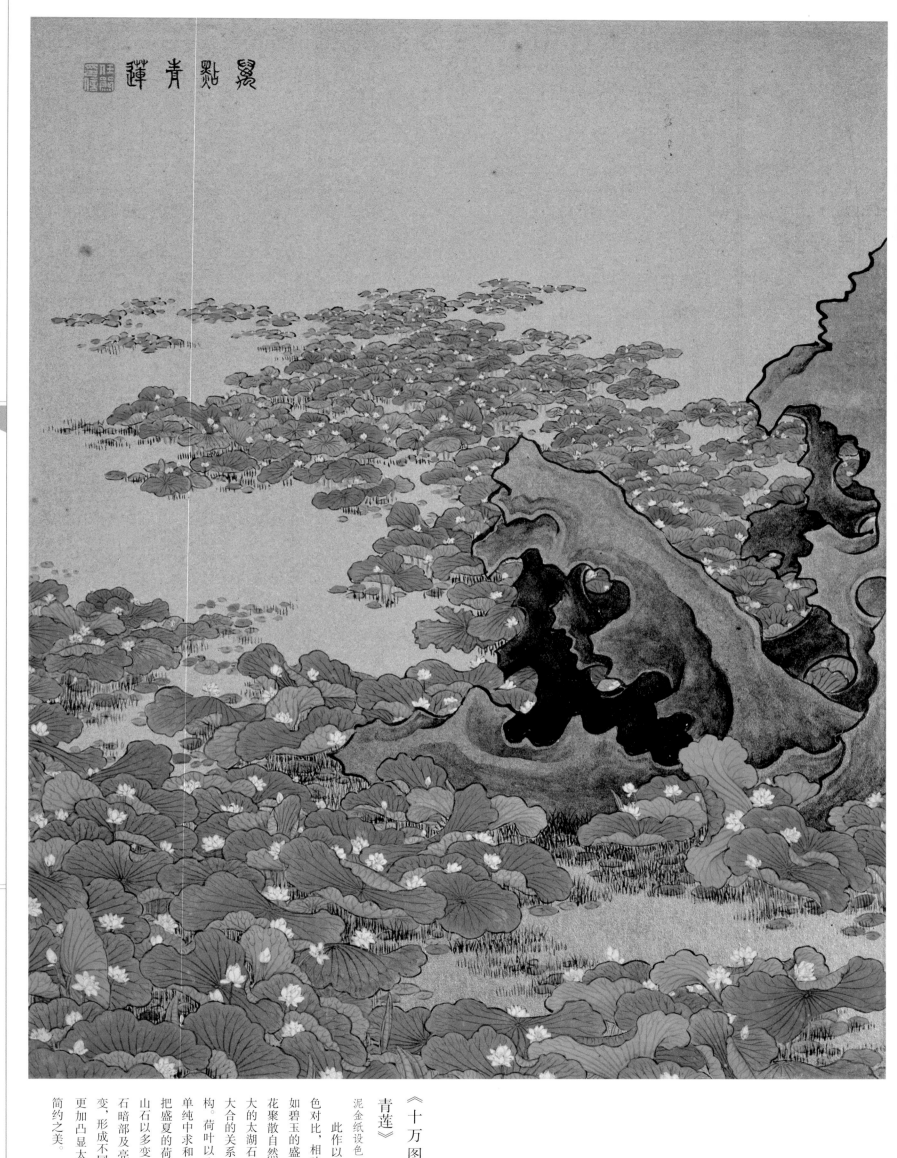

暴
點
蓮

青
點
暉

《十万图》册之《万点青莲》

泥金纸设色

此作以单纯的墨、绿、白三色对比，相映成趣。在一片蜿蜒如碧玉的盛夏翠荷中，点点白莲花聚散自然，疏密有致，一块巨大的太湖石嵌入其中，形成大开大合的关系，堪称一幅绝妙的佳构。荷叶以头绿、三绿分染，在单纯中求和谐变化，不动声色地把盛夏的荷塘展现在观者面前。山石以多变灵动的单线勾勒，山石暗部及亮部以没骨法渲染求变，形成不同层次的黑、白、灰，更加凸显太湖石的高古格调和简约之美。

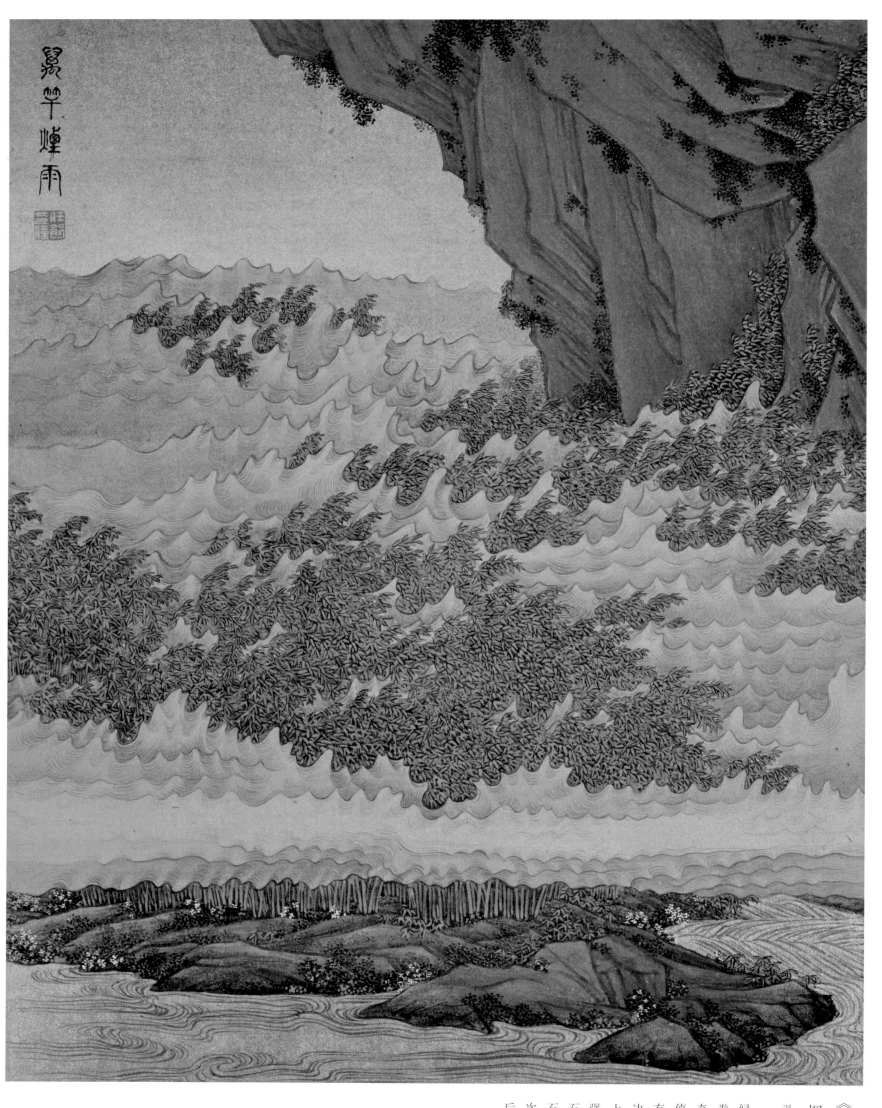

《十万图》册之《万竿烟雨》

泥金纸设色

此作是一幅很有特点的青绿山水画。整幅作品围绕云舒云卷中的万竿翠竹展开，云的画法奇特，有别于传统的云的造型，值得玩味。锯齿边缘的造型让人有一种不安且强烈的感受，与下边山溪的舒缓流畅的线条及右上部稳重擎天的巨大山岩形成强烈对比。山石竹林敷以石青、石绿色彩，山石凹进部分需以赭石色打底，之后以石青色分需多次叠加渲染（注意需在上一遍干后方可进行下一次叠加着色）。

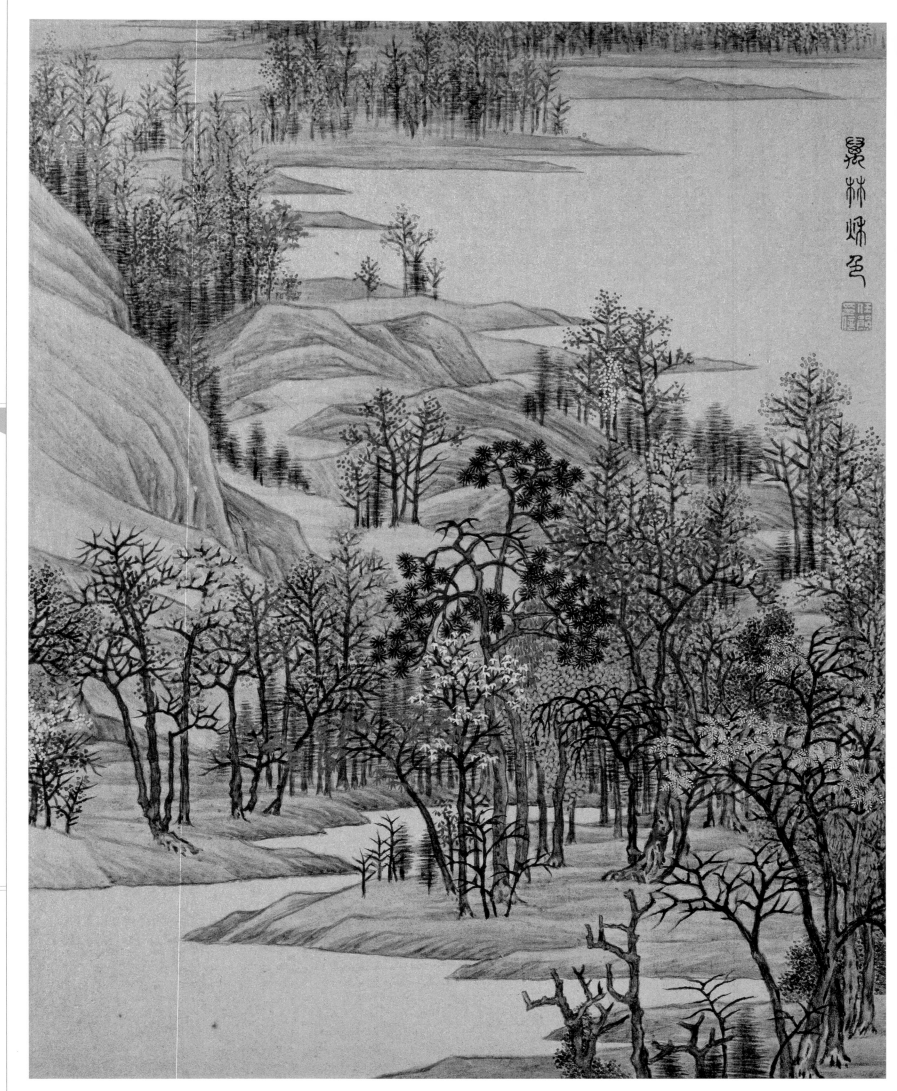

万林归图

《十万图》册之《万林秋色》

泥金纸设色

这是近乎于水墨勾勒、点染完成的一幅作品。作者巧妙地布置各种点叶树，并以朱砂、蛤粉（白）、石绿、石青点画出各种杂树形态，相映成趣，表现了秋天华树繁茂，一片层林尽染的气象。平远构图让观画者感受到秋的天高气爽。

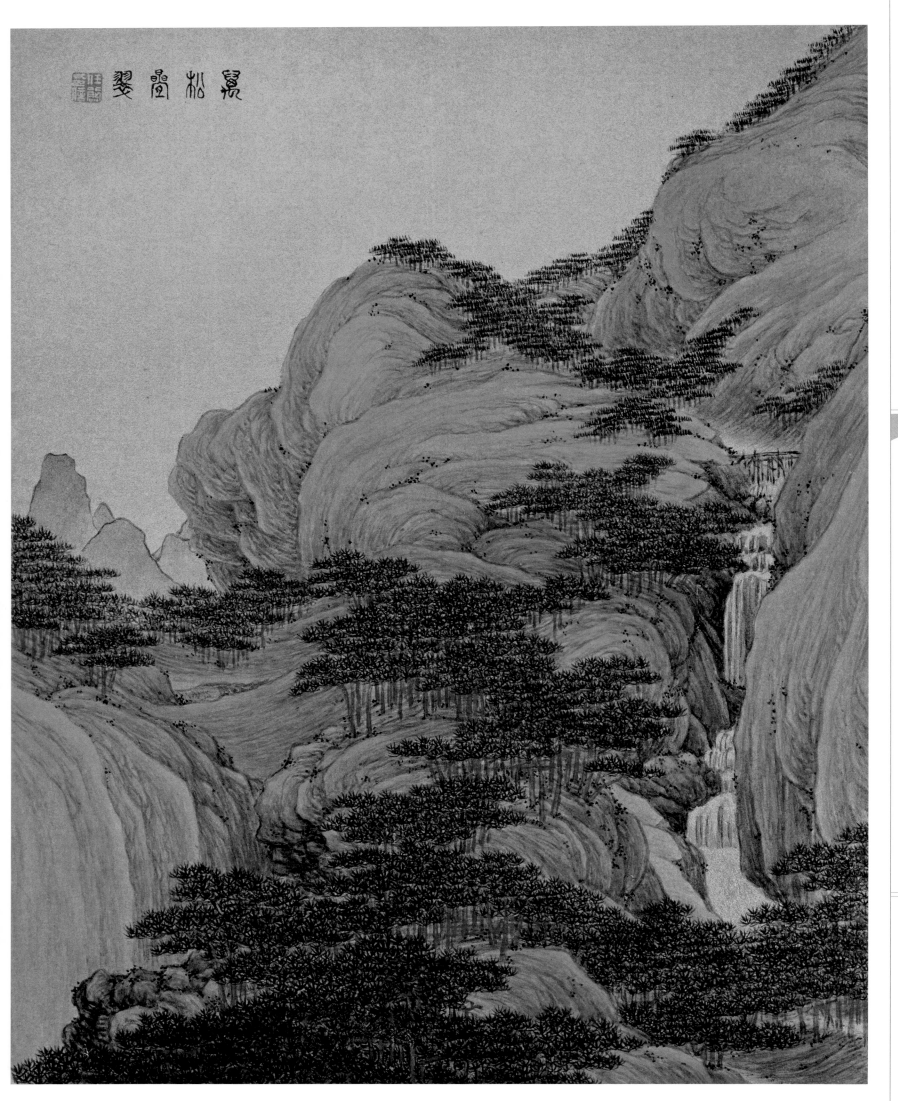

万 松 叠 翠
任 熊 笔意

《十万图》册之《万松叠翠》

泥金纸设色

苍劲有力、古朴典雅是这幅作品的特色。敦厚的巨大山岩似一头高昂头颅的雄狮，层层叠加的松林爽利坚劲，山石青绿加之泥金底色衬托，两种质地形成鲜明对比。右上角一座小桥平添一丝人文生机。一股清泉蜿蜒流淌，使青山更加静谧深幽。此幅临习应注意以赭石打底，设色宜薄中见厚，过厚则显板滞。

◁ 《万松叠翠》局部

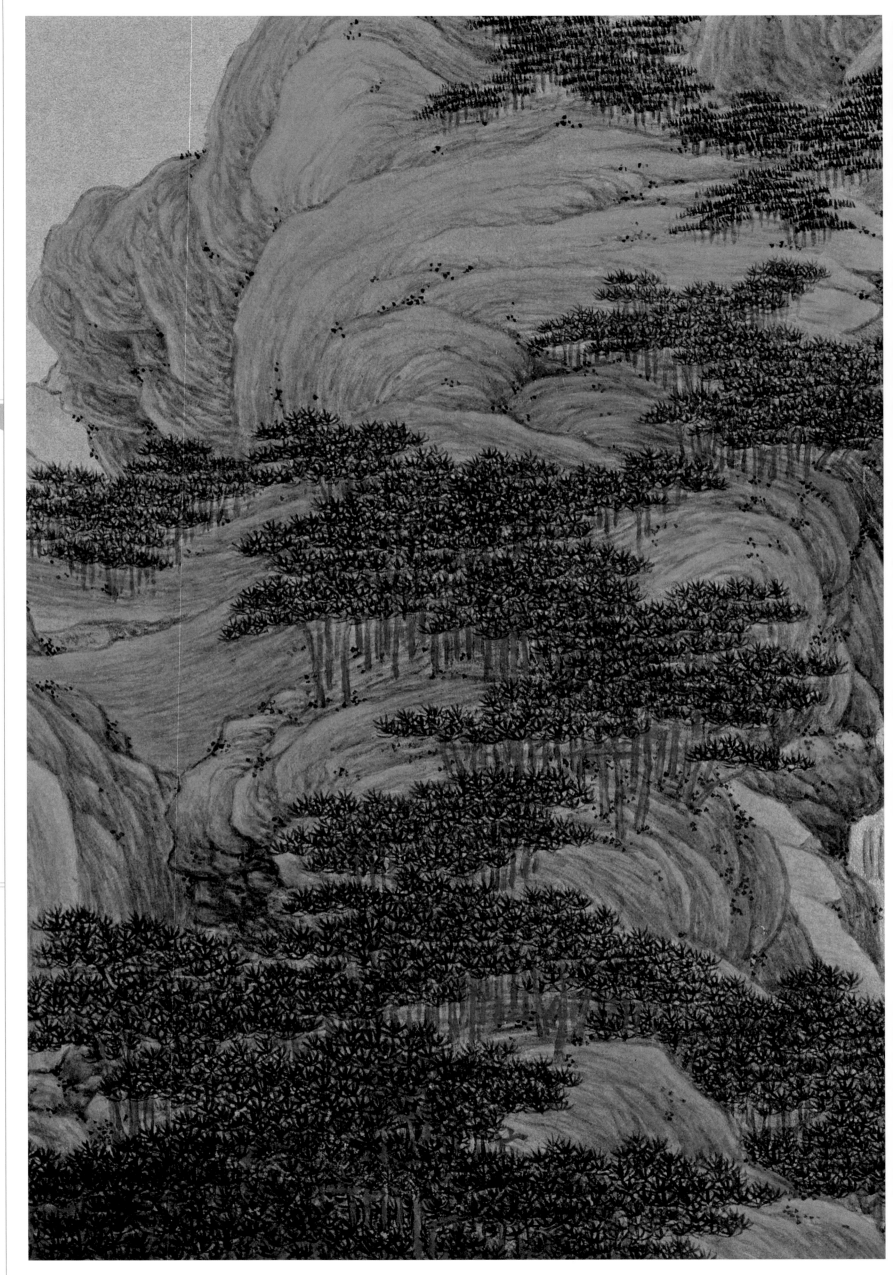

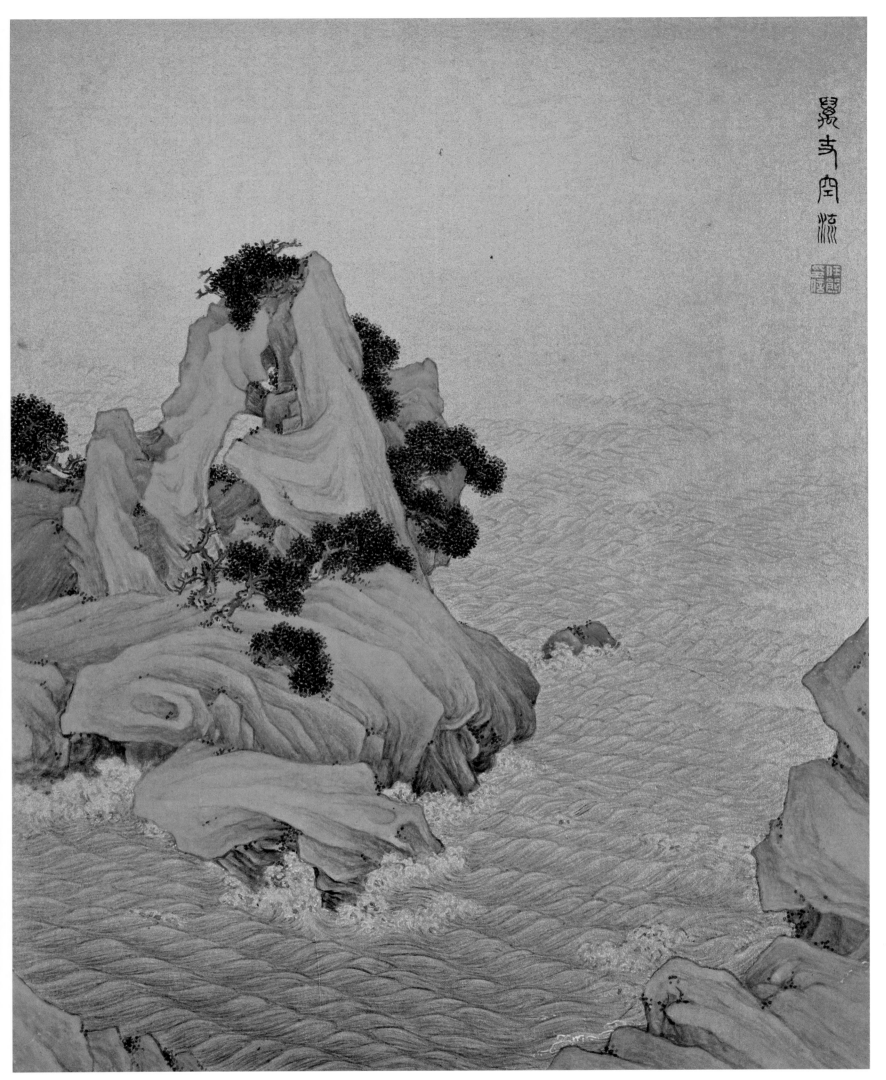

嚣寺空流

《十万图》册之《万丈空流》

泥金纸设色

如画题之意，一个『空』字，道尽天地人生，颇具禅意。左侧巨石如蓬莱仙岛，作者在其周围以网纹法画水，既工又写，笔法自在洒脱。该作表现了太湖的烟波浩渺，一碧万顷，波浪撞击仙山，波涛涌起。蛤粉提白更显水法工致，具有装饰韵味。三块山石各占一方，互相呼应，左右两块封住两角，环侍仙山，尽显构图饱满，巧思佳构令人赞叹。

◁

《万丈空流》局部

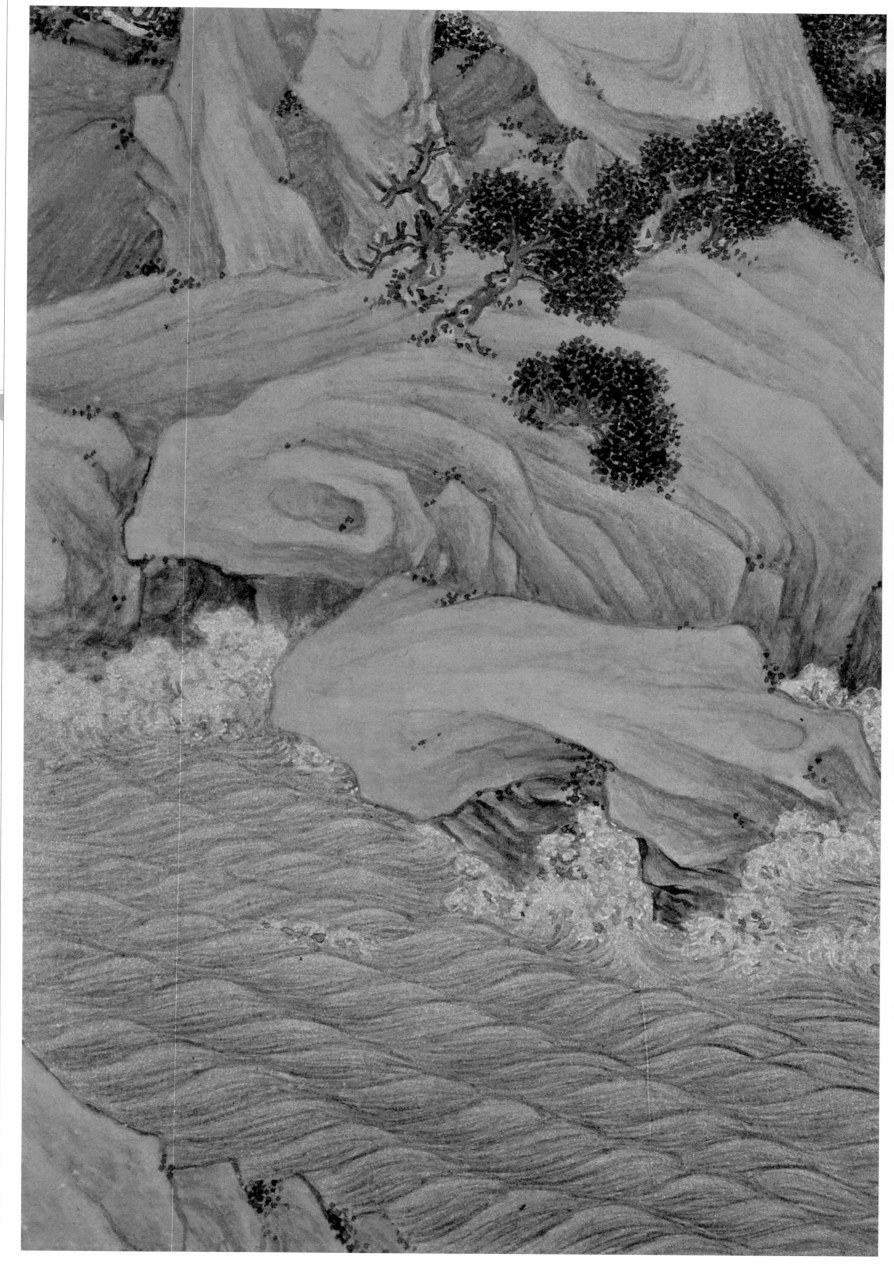

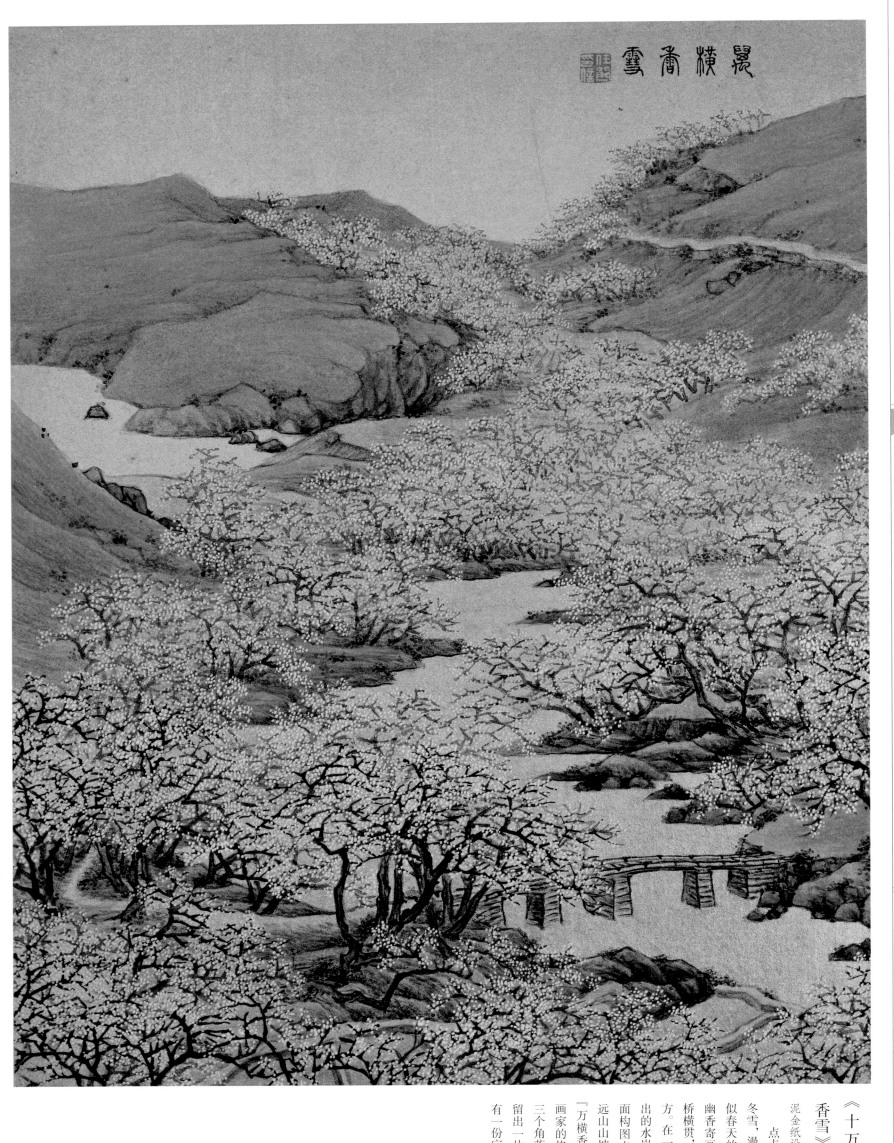

萬橫香雪

任熊学橅

《十万图》册之《万横香雪》

泥金纸设色

点点玉珠，好似上天抛洒的冬雪，漫山遍野，无边无际……也似春天的梨花，纯净天地，阵阵幽香寄画情。画幅近岸，一座小桥横贯，一条小路蜿蜒消失在远方。在一片洁净花丛中，左凸右出的水岸形成开合关系，亦使画面构图丰富不单薄，颇有韵味。远山山坡以青绿画法为之，右上「万横香雪」篆书题款位置看出画家的修养，留出左上天空，在三个角落满幅充实的画面中，专留出一片天空呼吸，也让画面保有一份宁静。

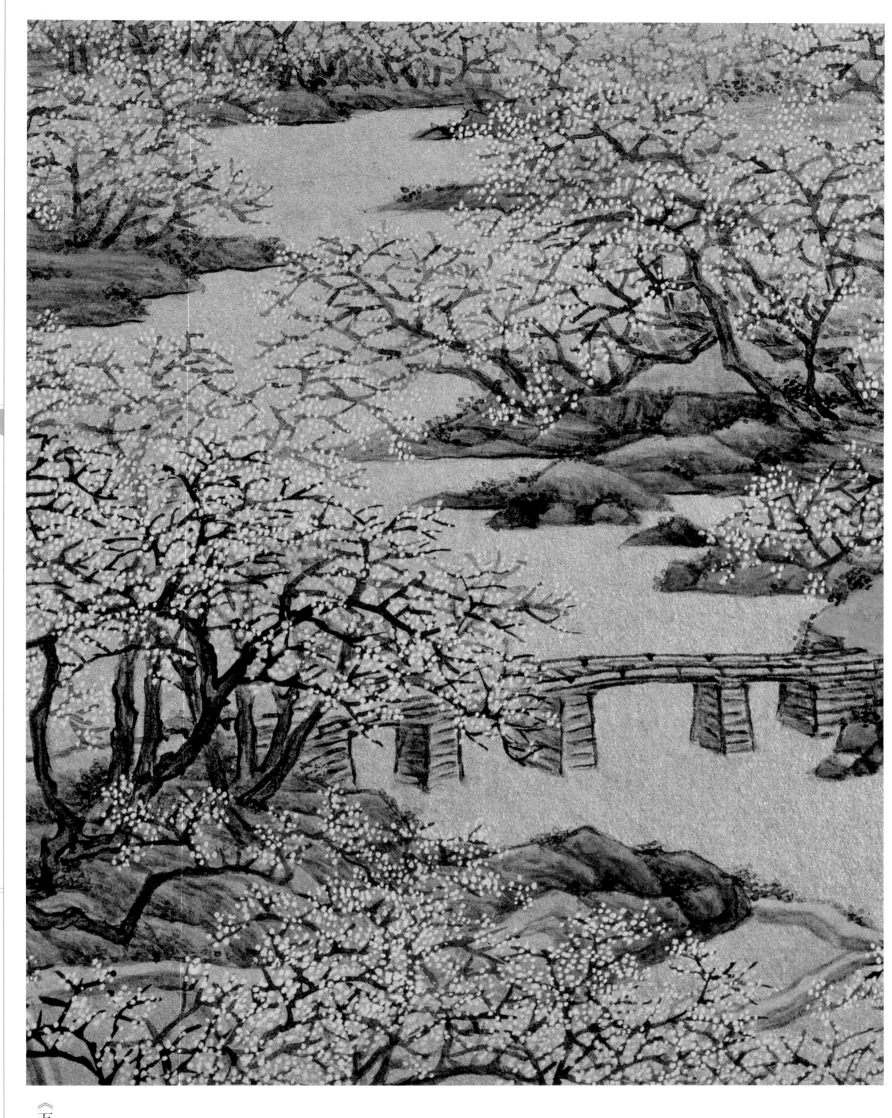

《万横香雪》局部

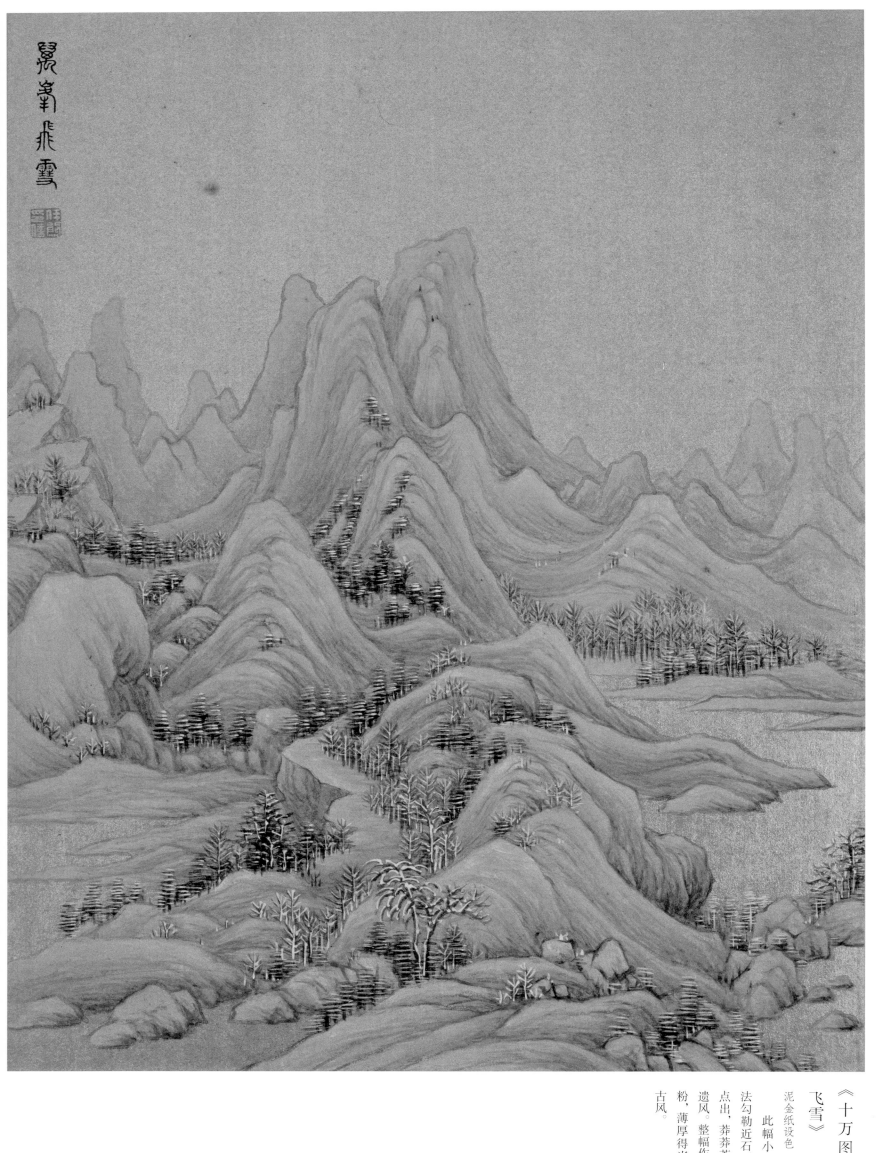

《十万图》册之《万峰
飞雪》

泥金纸设色

此幅小作以松动自在的笔
法勾勒近石、远峰、远树以横笔
点出，莽莽苍苍，有元黄公望之
遗风。整幅作品在金地上施以蛤
粉，薄厚得当，远山如笏，更具
古风。

北固山城莫（暮）钟雨

《大梅山民诗中画》第十《北固山城莫（暮）钟雨》

纸本设色

北固山坐落在江苏镇江京口，是一座有着悠久历史的名山。画者以此山为景，施以浓重笔墨，表现厚重的北固山雄踞京口之姿。长江滚滚流向天边，征帆远发，更显江天辽阔，一派壮美气象。近景以披麻皴写远树，以横笔点点染，在意境表现上尤其值得称道的是远景与天边交际的留白，更显江之阔、江之雄，把人们视线拉高，并与北固山上的高楼遥相呼应。如南宋大家辛弃疾所云『何处望神州？满眼风光北固楼。千古兴亡多少事？悠悠。不尽长江滚滚流』。画者以厚重苍雄的笔墨、巧妙的布势表达思接千载，发古之幽思，聊写心中豪气的内心境界。这也就是人们说的造境，值得后学们学习研究。

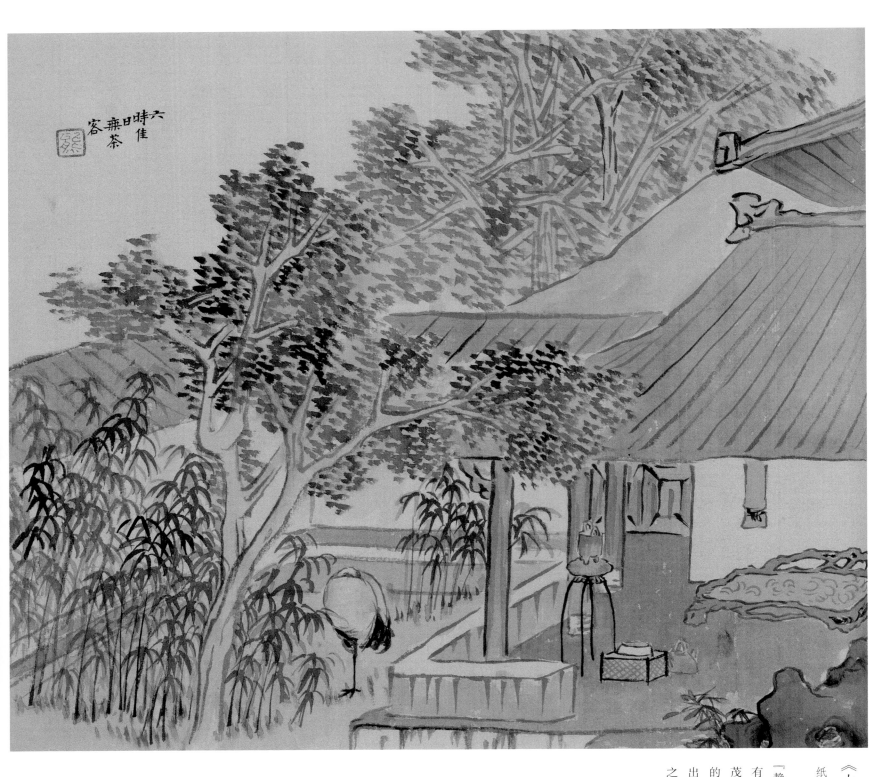

《大梅山民诗中画》第十二《六时佳日无茶客》

纸本设色

此幅布局平整，笔墨自在游走，状物平正，在画面上营造出一个『静』字。画面显要位置画一只睡鹤，也许在梦着它的云乡。因此画者并没有画他擅长的人物，却画一茶炉烹茶，并在地中央的位置画一只鱼篓。茂林修竹、环绕画面，奇石相衬，杂花生香。低矮围墙和屋顶以横斜线的构成支撑起了整个画面，增强了画面力度，于平淡中营造出古贤雅士出尘脱俗的人生境界。作品以暗示的手法，间接表达出主人是一位高隐之士。

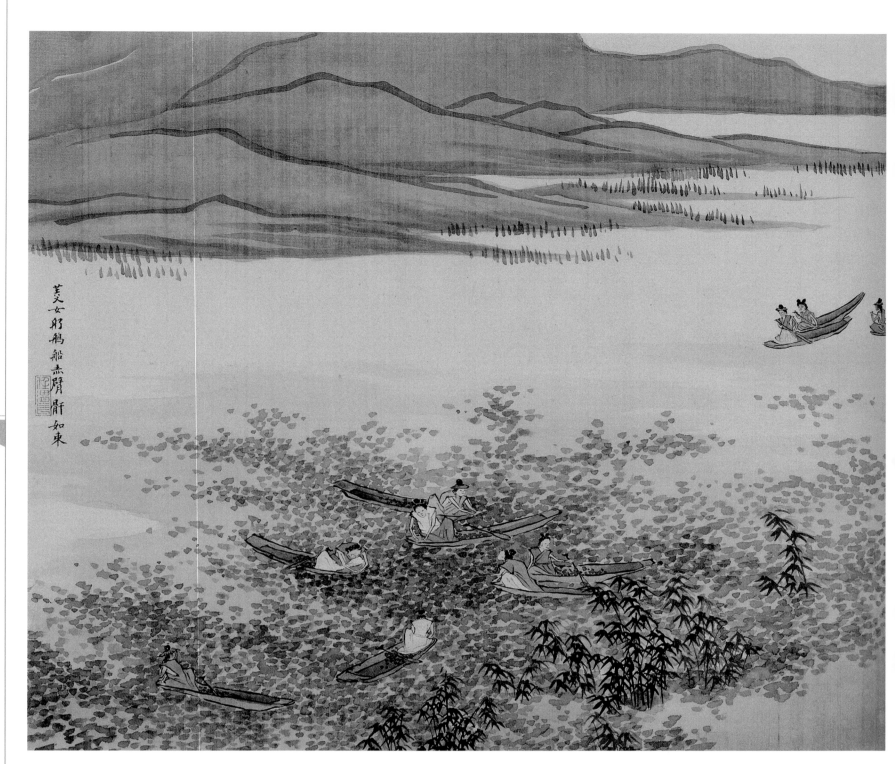

芙女邪鹆船□臂爵如來

《大梅山民诗中画》第十三《采菱图》

纸本设色

芦苇荡中，菱叶点点，疏密有致，可谓「疏可走马，密不透风」。浓浓淡淡、洋洋洒洒，可看出作者超强的写意能力。画者以轻松稳健的笔法勾勒出远山大的轮廓，浅赭、淡紫色的没骨洗染平涂，使画面散发出一种自在随性的意味，把中国画笔墨写意特点充分表现出来。画面中心处，画者匠心布置的小船横斜有序，人物服饰颜色冷暖参差，表情各异，问答应和中显示出妇人们祥和愉快的劳作场景，从而达到了更高的审美境界。

斜陽不放高塔沉
高塔矗立
沉江正空
流金練漂

《大梅山民诗中画》第十九《斜阳不放高塔沉》

纸本设色

此幅作品描绘了夕阳西下，高塔矗立，城郭民舍绵延逶迤，消失在远山脚下的场景。画者娴熟地以没骨之法，参差写出沙岸，增加了画面笔墨的趣味性。画面的树法均以点叶法写出，近景以篷船挂帆的横线和曲线呼应高塔的纵线，加强了画面的力感，使连绵的城郭、民舍、栈桥更具趣味性、可读性。总之，一幅作品不管是笔墨的运用还是造景、布局都要有画趣和美感。

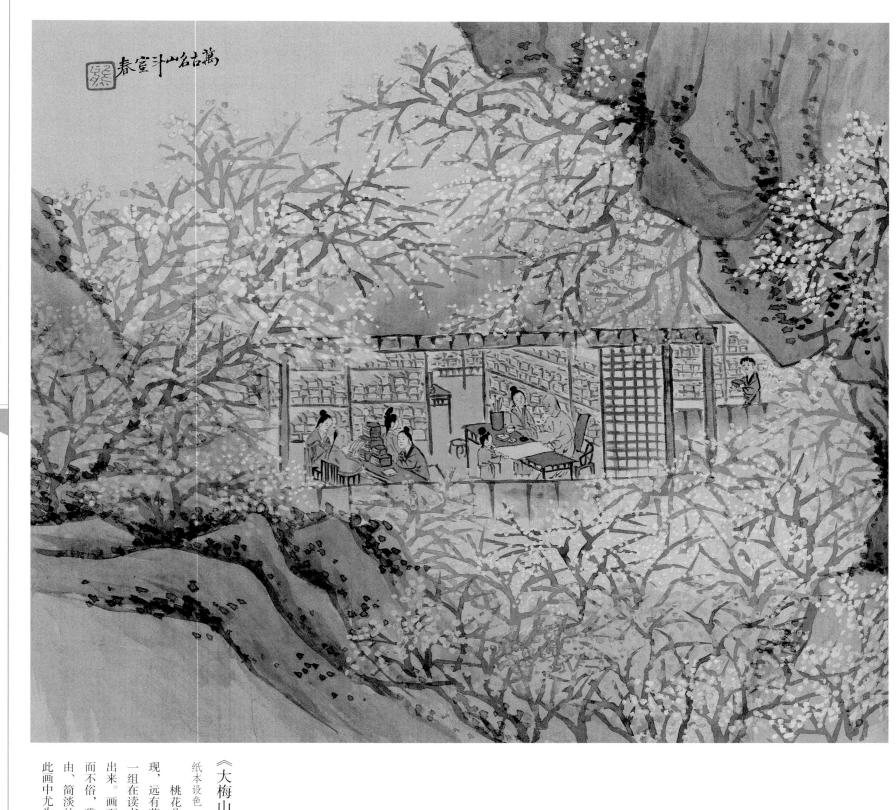

春室斗山名古萬

《大梅山民诗中画》第二十九《万古名山斗室春》

纸本设色

　　桃花朵朵，满目的盛春景象。右上角与左下角的山石用青绿手法表现，远有薄雾袭来，为居中的居舍书屋平添一股祥和之气。两组人物，一组在读书，一组在展纸、提笔凝思，似乎要把心中感受的春天美景画出来。画面上青绿的山石与暖色的桃花冷暖对比，更显桃花的妖娆，艳而不俗，雅极生香，凸显了画者美好雅静的心态。此幅作品以生涩、自由、简淡的笔调，以从容不迫的心境写出桃树的枝枝蔓蔓，古法用笔在此画中尤为关键，彰显了中国画笔墨在创作中的重要作用。

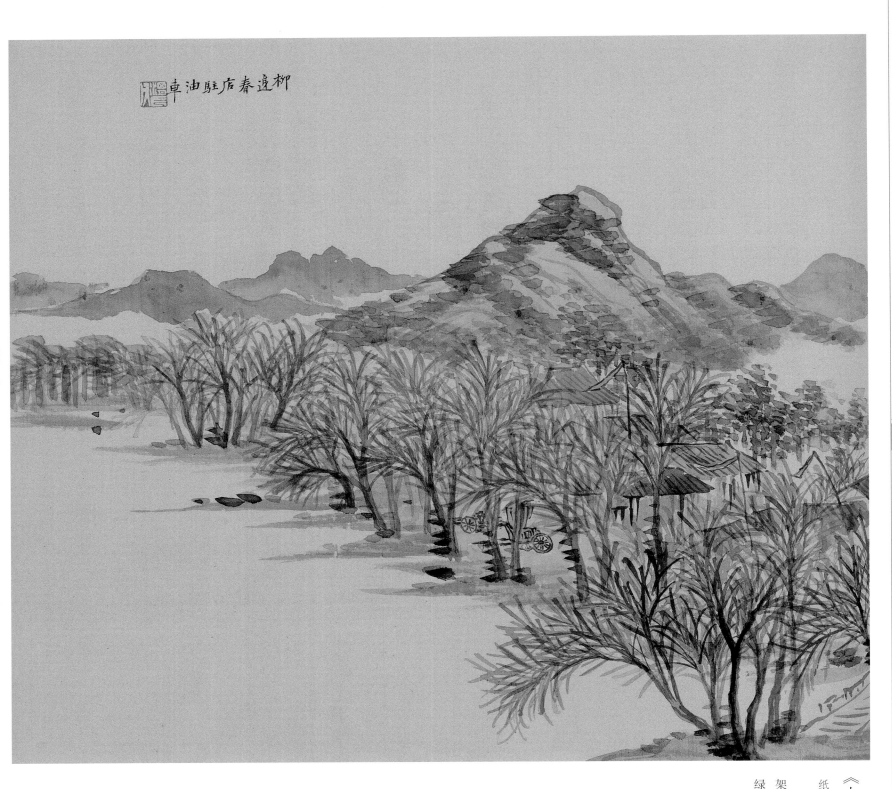

《大梅山民诗中画》第三十三《柳边春店驻油车》

纸本设色

江边柳岸，一派春意盎然，柳树丛中，数间瓦顶房舍掩映其间。两架油车立在门前，似有美眷刚刚载到，亦或游春刚刚归来之意。赭岸、绿柳，群山起伏，写就画人胸中的诗境。

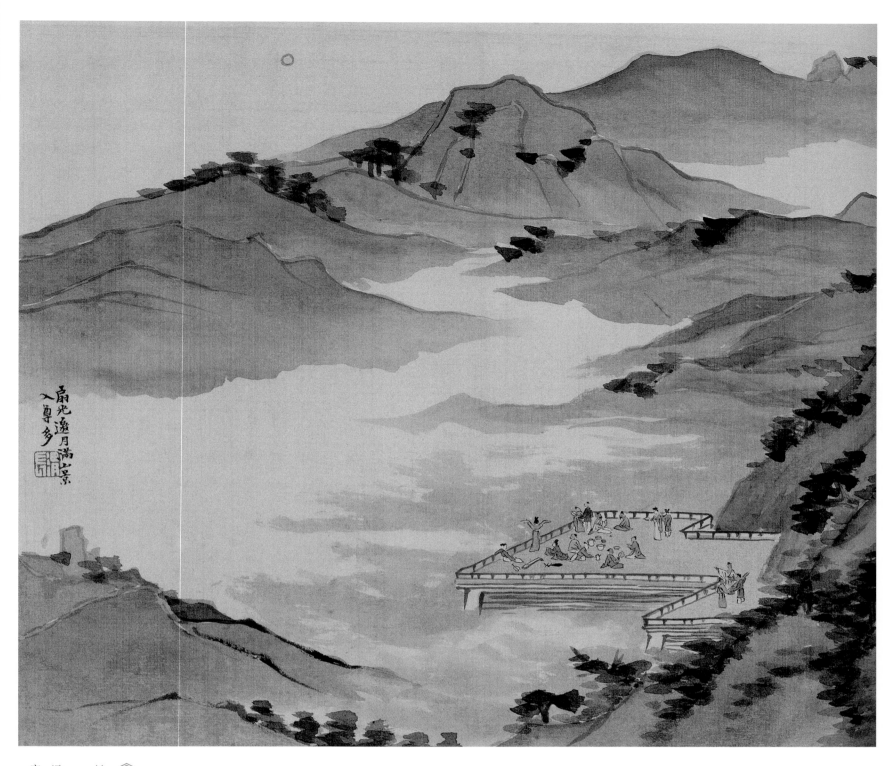

《大梅山民诗中画》第五十九《扇光邀月图》

纸本设色

作者以简省的笔墨和淡色营造出一派月影徘徊、云岚飞动的境界。远近树均以横笔点写出，群山环绕之中，高台之上，歌妓翩然起舞，众宾客或酒酣论道，或凝神静听赏乐，其乐融融。

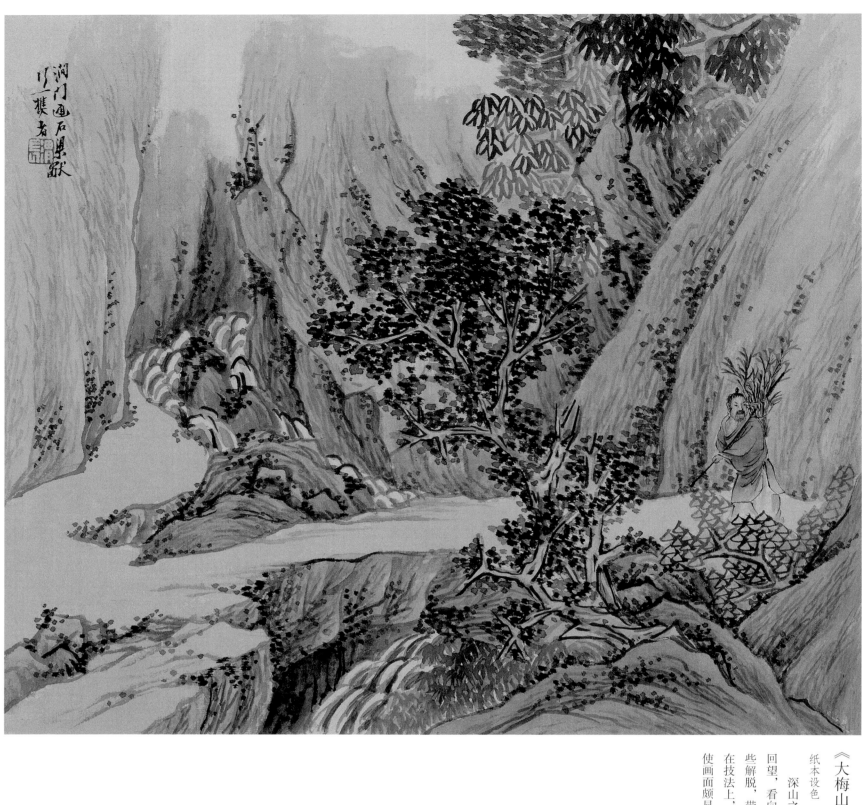

《大梅山民诗中画》第五十四《独行樵者图》

纸本设色

深山之中，樵者负薪，踽踽独行。这是一幅唯美的画面，行者凝神回望，看向画外，也许还有美景牵引他的视线，让他在辛苦劳作中有一些解脱，带来一丝快意。流水涓涓，蜿蜒而来，似乎能听到汩响之声。

在技法上，作者主要以披麻皴表现『之』字形的道路，留白不着一墨，使画面颇显灵动。

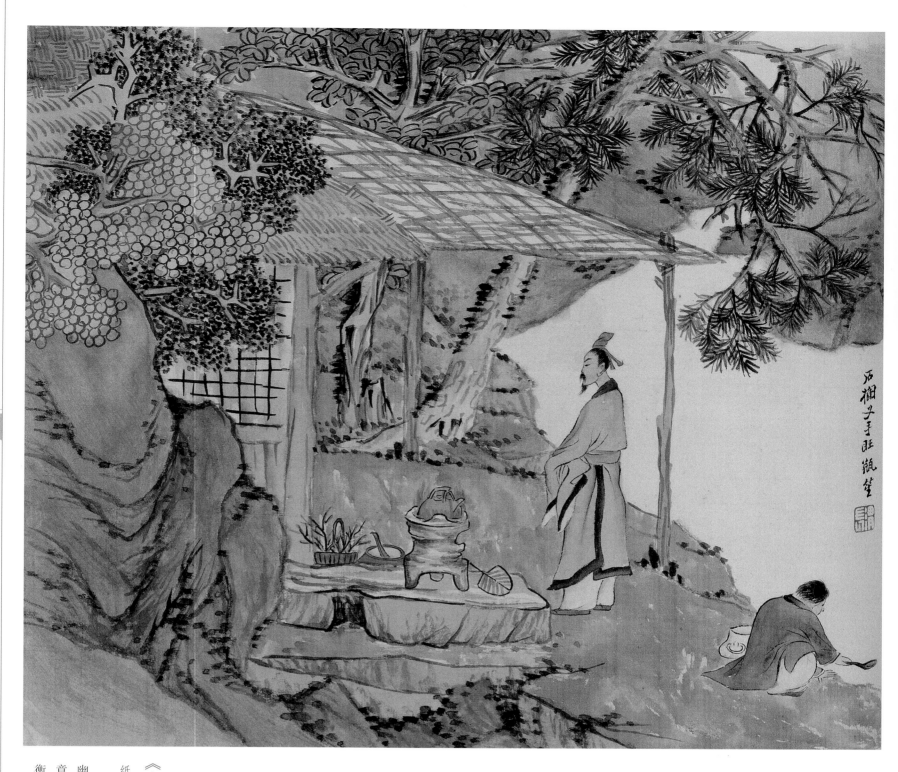

《大梅山民诗中画》第三十八《石栏叉手听瓶笙》

纸本设色

这是一幅小青绿山水，以近乎工笔的手法刻画了文人雅士山间茅屋幽居的生活场景。作者运用满构图法，雅士似在闭目构思吟句，有意无意地瞥向对面的花树。茶童在涧边取水，作为陪衬对比，也作为一个平衡构图元素，同时也为画面带来了生机。

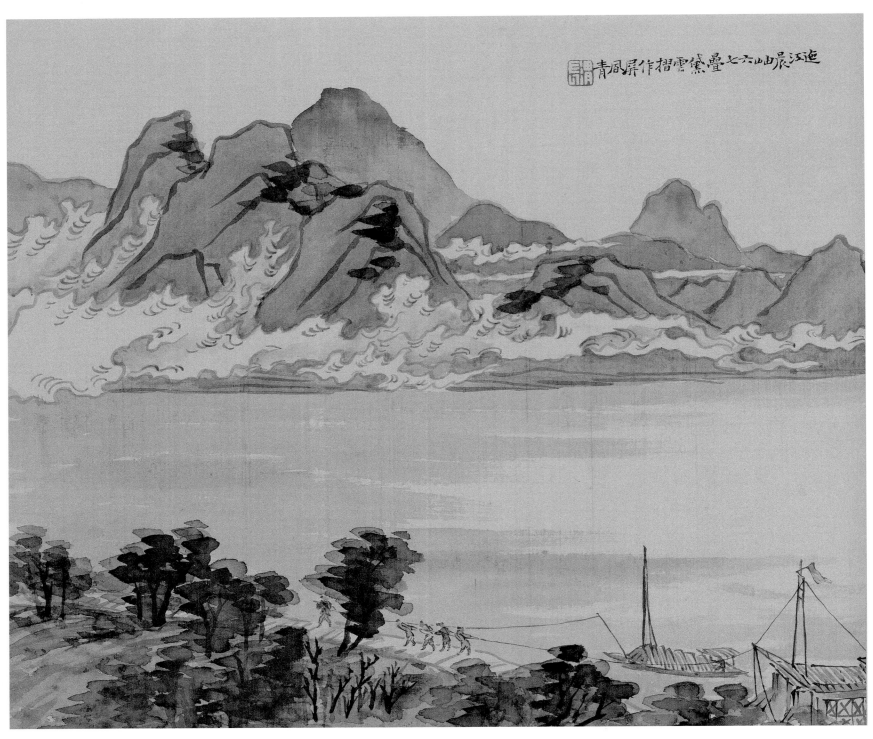

迤江晨岫六七叠，黛云折作屏风青

《大梅山民诗中画》第九十八《迤江晨岫图》

纸本设色

此幅作品题句：「迤江晨岫六七叠，黛云折作屏风青。」相较于青绿山水的《十万图》册，这幅小品更倾向于水墨情调。近岸丛树以「米家」横笔点点出，混用「拖泥带水」表现春江远岚、湿雾润泽的景象；近岸一队纤夫增加了画面的情趣，使画面凸显生机，江面以湿笔横拖法染写，衔接远山。远山的云法与《十万图》册中《万竿烟雨》的笔法相近似，但更写意，所谓草草成趣，更显画家笔墨的高妙。

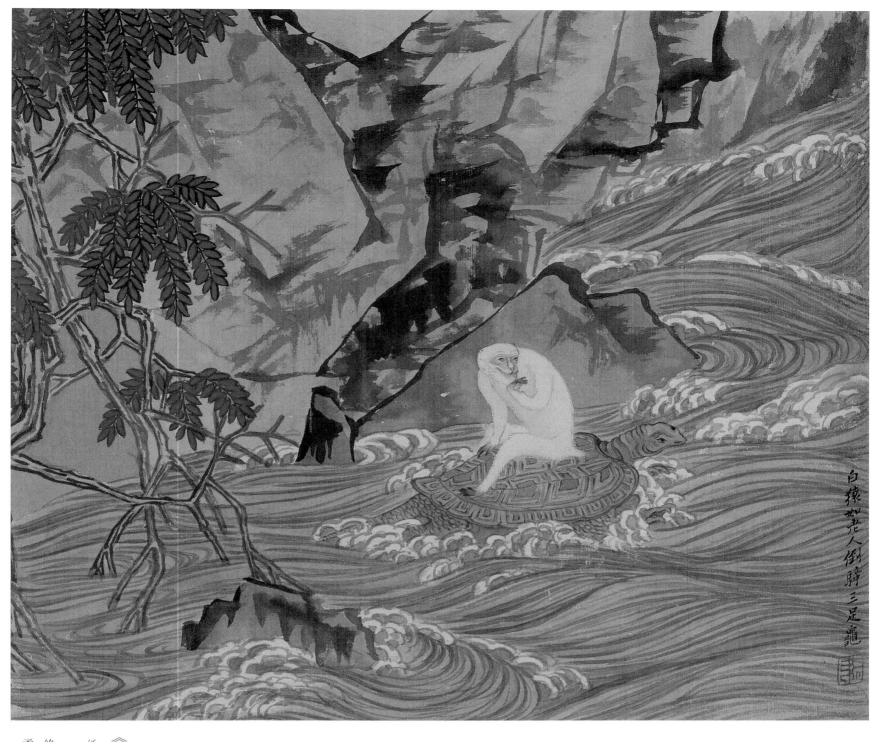

白猿如老人倒骑三足龟

《大梅山民诗中画》第一百零一《白猿倒骑三足龟》

纸本设色

　　画作描绘了一个倒骑大龟的白猿。湍急的河流、怪石形成了一种险绝之美。略带装饰的铁线浪花与大斧劈皴粗犷的皴法形成强烈对比，一柔一刚，相互映衬。由此可见笔墨线条在中国画中的重要地位。

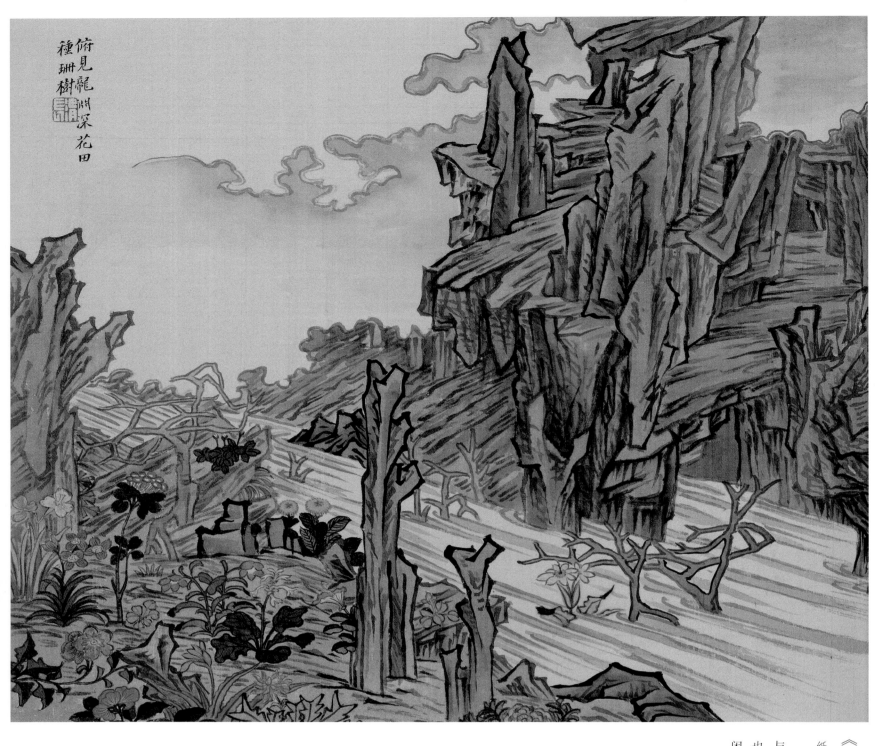

俯見龍淵深花田
種珊樹

《大梅山民诗中画》第一百一十六《龙渊花田图》

纸本设色

此幅小品颇有陈洪绶遗风。嶙峋怪石和近乎直线的横斜江面的表现与古不同，很有画家自己的思考，在一片怪石、曲线、祥云中更显率真，也许这是画家自我心境的体现。铁线描、斧劈皴是这幅作品的表现手法，闲花野草和珊瑚槎枝的怪枝更是画家的心造意境。

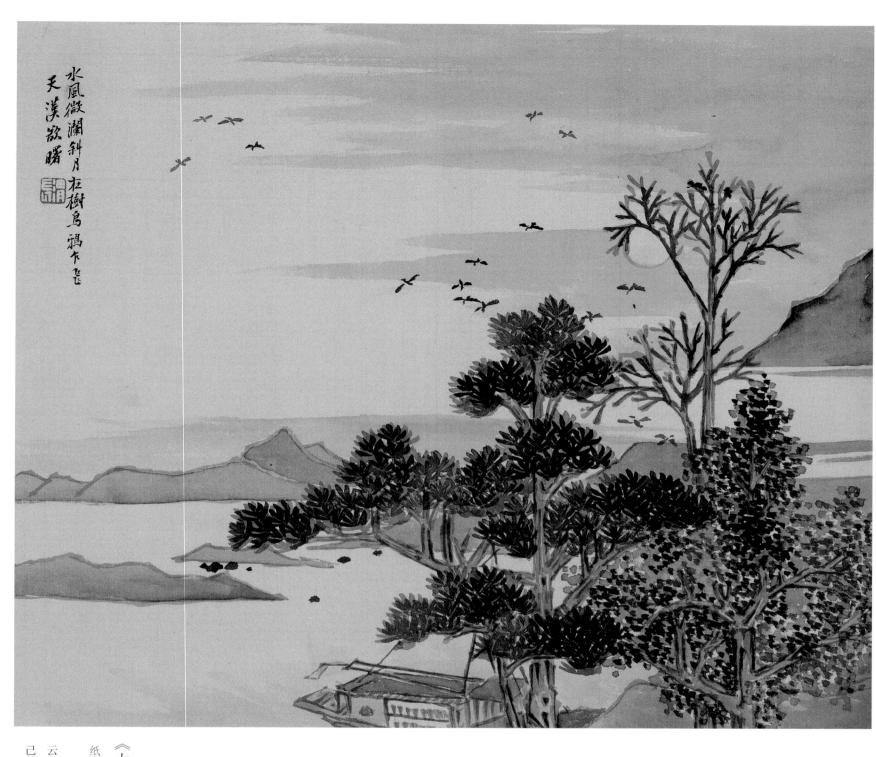

水風微瀾斜月
天漢欲曙

在樹烏鴉下飛

《大梅山民诗中画》第一百一十八《水风斜月图》

纸本设色

缆系泊舟待早发，远处昏鸦乱纷纷。乌鸦高低飞鸣，清江浅渚，横云飞渡，古意顿生。此作笔墨平实简洁，山石以没骨法表现。画家以自己的生活体验营造了一派诗意的黄昏景象。

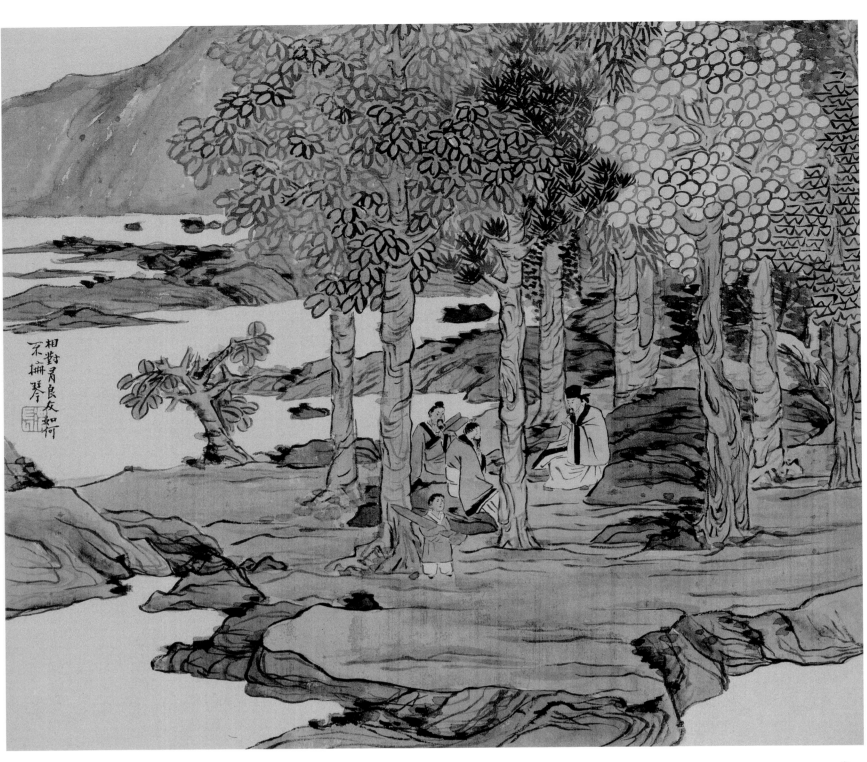

相對有良友如何不撫琴

《大梅山民诗中画》第九十《相对有良友，如何不抚琴》

纸本设色

此作描绘几位高士好友于四面环水的茂林中抚琴为乐、唱和论道的场景。很明显，在用笔上可看出这是作者成熟期的画法，线条流畅，铁线中锋，远山以没骨拖泥带水法写出。作品布白与丛树纵线相交的处理使画面更加丰富，同时加强了空间感，可说是一种巧思。创作一幅好的作品，除了有高超的笔墨功夫之外，意境的创造更需要画者多去写生采风、搜集素材，同时体悟山水自然带给人类的审美体悟，从而滋养出真诚的艺术灵魂，涵养出心中的山水。

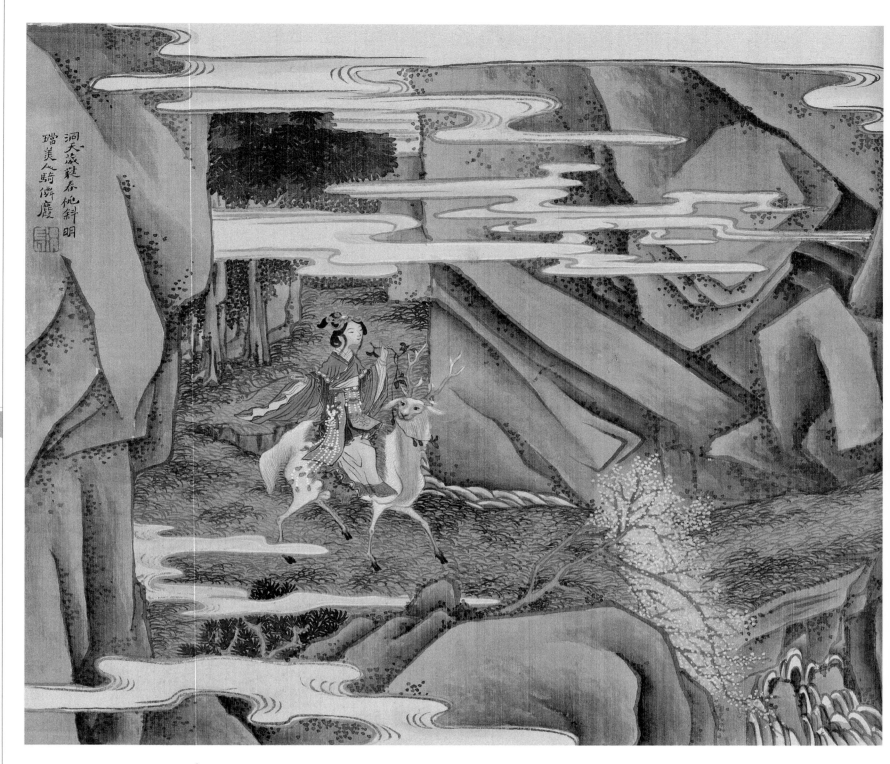

《大梅山民诗中画》第五十《明珰美人骑仙麑》

纸本设色

此幅作品与任熊《十万图》册中的《万壑争流》表现手法类似。山石用铁线勾勒，没骨水墨晕染，以石绿铺地，单线勾草和树。画面居中位置，红衣仙女衣袂飘飘，手执红花仙草，姿态洒脱怡然。绿色的草地与仙女的红裙和回头的白色瑞兽三色对比，形成了画面主体意境。其他如墨色怪石与白色流云则起到了活跃和烘托仙境气氛的作用。可以看出，作者对于仙境气氛的表现，不管是意境营造、构图布置，还是色彩设置，景物刻画都是驾轻就熟、不愧是个中高手！

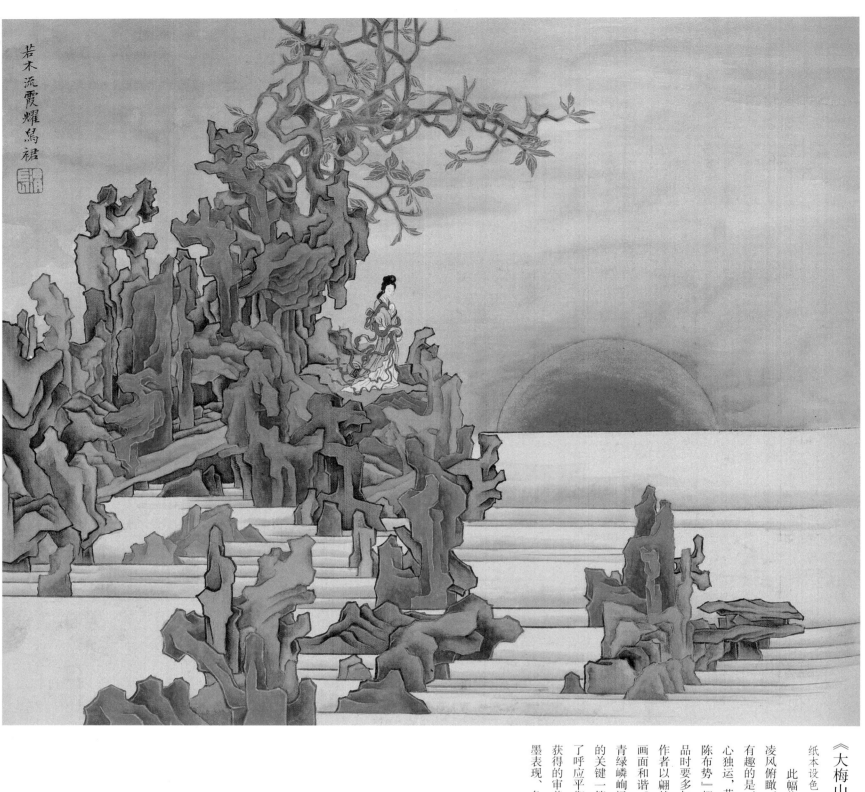

若木流霞耀舄裙

《大梅山民诗中画》第八十三《若木流霞耀舄裙》

纸本设色

此幅作品属于重彩大青绿山水。画面怪石嶙峋，横云线条分布疏密有致，仙女凌风俯瞰，若有所思，树干上如蝶花瓣翩跹飞舞。此作手法颇有明代陈老莲的遗风。

有趣的是，作者有意把山石顶端的怪树用石绿着色，而与怪石同趣，这也是作者的匠心独运，营造出一种神仙境界，也契合了主题『若木流霞耀舄裙』。当中所有的『置陈布势』都是围绕主题展开，可见构图服务于主题的重要性，我们临习前人经典作品时要多加领会。此作中，天边的红日用大红设色，胆大超常，因为此色不好驾驭。作者以翩然红色花瓣和怪石中的暗红与仙女裙衣上的粉红呼应，以此平衡画面，使画面和谐。最后特别需要指出的是，疏密有致的白色横云的设置和描写。画面由于青绿嶙峋怪石的乖张造成画面的紧张感，白色的横云则是稳定画面、营造祥和仙境的关键一笔。同时，横云用淡紫灰色渲染也呼应了红日。当然，天空的灰蓝也起到了呼应平衡衬托的作用。所谓『意境』，笔者认为就是作者感受、体悟自然万物而获得的审美理想。一幅优秀作品要围绕作品『意境』展开，作者要从构图营造、笔墨表现、色彩设置等多个方面着手。

本卷主编　孙晓云
南宋

高宗